EL LIBRO
DEL TELÉFONO
CON CÁMARA

SECRETOS PARA TOMAR
MEJORES FOTOS

Por Aimee Baldridge
Fotografías de Robert Clark

NATIONAL GEOGRAPHIC

WASHINGTON, D.C.

Millones de personas en todo el mundo llevan teléfonos con cámara. En apenas unos años, sin grandes alardes, el teléfono con cámara se ha convertido en el tipo de cámara más usado en la historia de la fotografía: al combinar la fotografía con las comunicaciones, también puede convertirse en el más influyente. Hoy en día, los teléfonos con cámara se parecen a otras cámaras digitales más de lo que uno podría imaginarse. Los modelos avanzados ofrecen muchas de las configuraciones y herramientas que se pueden encontrar en cámaras digitales de bolsillo, incluso funciones de video. Pero también proporcionan funciones innovadoras que nos permiten usar imágenes para comunicarnos con otra gente, conectar con otros dispositivos y salvar la brecha entre el mundo virtual y el físico. El desafío que supone la integración de una cámara en un dispositivo extremadamente compacto, móvil y multifuncional está además impulsando nuevos desarrollos en los campos de la óptica y de la tecnología de imágenes. Como lo demuestran las fotografías de Robert Clark

que aparecen este libro, un teléfono con cámara puede producir en manos expertas imágenes muy interesantes. El objetivo de este libro es poner en sus manos las opciones que existen en cuanto a imágenes móviles, para cuando usted decida elegir un teléfono con cámara, tomar fotografías y explorar nuevas formas de compartir su percepción del mundo. National Geographic Society siempre ha estado a la vanguardia en la innovación fotográfica, y el creciente mundo de los teléfonos con cámara es nuestra frontera más reciente. Esperamos que las herramientas, técnicas, recursos e imágenes aquí presentados le sirvan de inspiración.

AIMEE BALDRIDGE es escritora y fotógrafa independiente especialista en tecnología. Durante seis años ocupó el cargo de redactora senior en CNET Networks, un sitio web de noticias y revista en línea dedicado a la fotografía y la tecnología. Es licenciada en Lengua y Literatura Inglesas por University of Chicago. Puede ver más fotografías suyas en www.aimeebaldridge.com.

La creación de este libro ha representado un esfuerzo de colaboración que necesitó de la pericia y el trabajo arduo de muchas personas. A todos ellos quiero hacerles llegar mi agradecimiento, al igual que a los representantes de los fabricantes de teléfonos con cámara y muchas otras compañías que generosamente compartieron conmigo su información y productos. También le debo gratitud a Russell Hart por recomendarme para esta labor, y a mi familia y excelentes amigos por su amor y entusiasmo. Agradezco de modo especial a mi madre por su apoyo indispensable, y a Shams, Ted, Anne, Sara, Bill, Evie, James y Chris, y por supuesto a Bryan, que me fabricó mi propia luz infrarroja para el teléfono con cámara. También me gustaría mencionar a Anil Ramayya por su amistad y el apoyo que me brindó en todos mis emprendimientos.

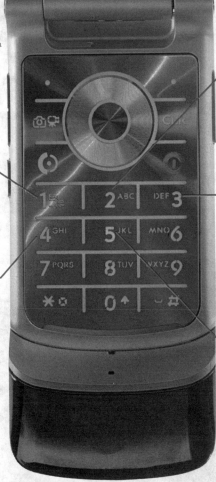

CONTENIDOS

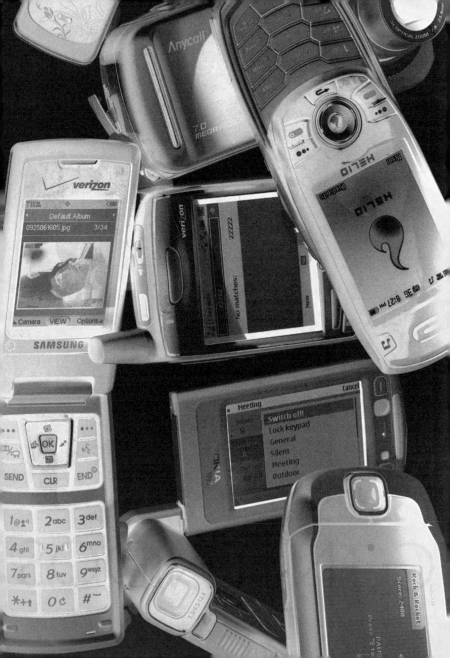

En la época en que las cámaras de los teléfonos móviles eran poco más que juguetes baratos de baja calidad, puede que sus capacidades de imagen no impresionaran a muchos compradores. Pero ahora que las cosas han mejorado, el tiempo que le dedique a informarse sobre las opciones de su teléfono con cámara y comparar diferentes modelos será tiempo bien aprovechado. Son muchos los elementos a tener en cuenta: el proveedor del servicio móvil y el plan de servicio que seleccione, el diseño del teléfono con cámara, la calidad y las características de sus componentes de imagen, y el software que puede usar. Todos estos factores afectarán el grado de funcionamiento de su teléfono con cámara como dispositivo móvil de imagen: dicho de otro modo, cuánto va a disfrutar usted al tomar fotos y hacer otras cosas divertidas relacionadas con imágenes que tal vez no sabía que se podían hacer con un teléfono con cámara.

DISEÑO

Combinar una cámara con un teléfono no es poca cosa; pero ha dado como resultado una gran variedad de tamaños y configuraciones físicas de teléfonos con cámara. Para encontrar el diseño que más le convenga, analice los tipos que se muestran aquí y luego visite una tienda y pruebe algunos para ver cuál le gusta más.

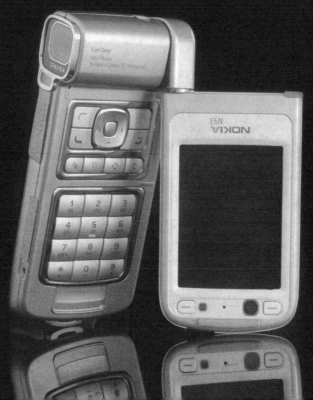

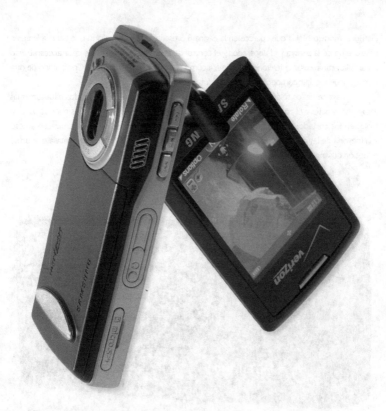

TELÉFONOS CON TAPA REBATIBLE

Los teléfonos con tapa rebatible (tipo "flip" o "clamshell") se encuentran entre los diseños más comunes de teléfonos con cámara. En los teléfonos con tapa rebatible sencillos, la lente está en la tapa frontal y el LCD/visor está en el lado opuesto. Muchos de ellos tienen lentes en la parte inferior de la tapa frontal, pero algunos tienen una lente cerca de la bisagra en la parte superior del teléfono que puede rotar. Esto se traduce en una mayor flexibilidad para tomar fotografías desde diferentes ángulos y también permite hacerlo con la tapa cerrada, usando el LCD externo como visor. Los diseños con tapa rebatible más elaborados sitúan la lente en la tapa posterior y permiten que la parte frontal que tiene el LCD rote, como el modelo de Samsung que se muestra arriba. Con ese tipo de diseño, se puede rotar el LCD y plegarlo contra el cuerpo del teléfono con la pantalla hacia un lado y la lente hacia el otro, como una cámara digital compacta. El teléfono Samsung de la página 9 tiene este tipo de

diseño. El modelo Nokia que aparece en la página 8 presenta un LCD giratorio que tiene la lente en un extremo de la bisagra y el disparador y el control de zoom en el otro. Puede dejar al descubierto la pantalla, girarla y usar el teléfono con cámara como una pequeña videocámara. Configurado de otra forma, puede resultar cómodo para visualizar fotografías.

La mayoría de los teléfonos con tapa rebatible tienen botones en los costados para tomar las fotografías y activar el zoom digital. Si hay espacio suficiente, a veces hay botones para otros controles en los costados o alrededor del LCD. Pero todos los teléfonos con cámara ofrecen acceso a la mayoría de las configuraciones a través de un sistema de menús e íconos en pantalla que usted selecciona usando el teclado principal del teléfono.

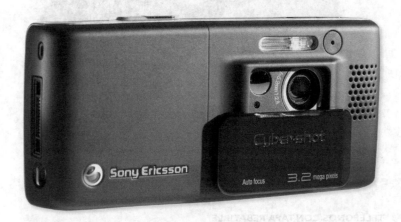

TELÉFONOS TIPO BARRA

Los teléfonos tipo barra están compuestos por una pieza sólida sin segmentos móviles, lo cual es adecuado para imitar el diseño típico de una cámara digital compacta, con el LCD y el teclado telefónico en un lado y la lente en el otro. La posición de la lente en la parte posterior del teléfono proporciona más espacio para una cubierta incorporada y para que haya espacio entre la lente y el flash incorporado.

El modelo de Sony Ericsson que se muestra aquí tiene un diseño que se asemeja a algunas cámaras digitales ultra compactas Sony Cyber-shot: la cámara se enciende cuando se abre la tapa de la lente, lo cual es más rápido y cómodo que activar la cámara a través del sistema de menú del teléfono.

TARJETAS DE MEMORIA Y MEMORIA INTERNA

Todos los teléfonos con cámara tienen al menos una memoria interna pequeña para guardar fotografías y archivos de video. Por lo general, su capacidad es de entre 8MB y 160MB; pero la cantidad de imágenes que se puede guardar dependerá de la resolución de la cámara y del formato de video usado. Algunos teléfonos ofrecen más flexibilidad, con una ranura para una tarjeta que añade memoria en forma instantánea.

Estas tarjetas de memoria extraíbles se usan en las cámaras digitales, en los PDA y a veces en los reproductores de MP3 para guardar archivos. No obstante, si bien esos dispositivos usan tarjetas estándar como CompactFlash, SD, MMC y Memory Stick, los teléfonos con cámara solamente aceptan tarjetas de memoria para móviles mucho más pequeñas. Estas tarjetas se asemejan a las versiones más grandes y a menudo tienen los mismos nombres con el agregado de "mini" o "micro", pero son mucho más pequeñas. Sólo unos pocos teléfonos con cámara usan tarjetas de tamaño estándar; son usualmente los teléfonos inteligentes (smartphones) similares a un PDA en cuanto a diseño y funciones.

La tarjeta de memoria para móviles se inserta en la ranura apropiada en un costado del teléfono con cámara o a veces en el compartimiento para batería (no confunda esta tarjeta con la tarjeta SIM de su teléfono, que en realidad guarda los números de teléfono y la información de llamadas). Se debe seleccionar una opción de tarjeta de memoria en la configuración del teléfono o en el menú de la cámara para guardar bien las imágenes en la tarjeta.

Los teléfonos tipo barra también suelen tener más espacio para botones y otros controles físicos que otros tipos de teléfonos con cámara. Pueden parecer menos elegantes, pero ofrecen controles físicos especializados para funciones importantes de la cámara. El disparador y el botón del zoom digital por lo general se encuentran en los laterales del teléfono.

Algunos teléfonos tipo barra más grandes se parecen mucho a una cámara digital compacta, con una gran cantidad de botones en el cuerpo del teléfono para controlar las funciones de la cámara e incluso una lente de zoom retráctil.

Los teléfonos tipo barra con funciones avanzadas de cámara suelen permitir una orientación horizontal, con el disparador y el botón del zoom donde los encontraría en una cámara y la lente situada de manera que no quede bloqueada al sostener el teléfono del modo que se sostendría una cámara. Los teléfonos tipo barra que no resaltan las funciones de la cámara generalmente sitúan la lente arriba, en la parte poste-rior, para que sea más natural sostener el teléfono en la misma orientación vertical en la que lo usaría al realizar una llamada.

TELÉFONOS CON TAPA DESLIZABLE

Los teléfonos con tapa deslizable (tipo "slide") están compuestos por dos segmentos ubicados uno encima del otro. Para abrirlos, tiene que deslizar el segmento superior hacia atrás para dejar al descubierto el teclado principal del teléfono. Este tipo de diseño combina algunas de las virtudes de los teléfonos con tapa rebatible y de los de tipo barra. Cerrados, son más compactos para transportar; pero incluso los diseños de tapa deslizable que son muy compactos tienen suficiente espacio en el cuerpo para una buena cantidad de botones y a veces una tapa con lente incorporada. Los teléfonos con tapa deslizable también tienen espacio para los controles físicos abajo y a veces arriba del LCD en la cubierta frontal. Normalmente es allí donde se encontrarán los controles que permiten el acceso a algunas funciones cuando el teléfono está cerrado. También encontrará opciones de

cámara en modelos con lentes que quedan al descubierto cuando el teléfono está cerrado.

Algunos teléfonos con tapa deslizable, como el modelo Helio de Pantech que se muestra, tienen lentes en la parte posterior, lo que deja lugar para una cubierta con lente incorporada y un flash integrado que no está justo al lado de la lente. Este diseño también le permite sostener y operar el teléfono cerrado horizontalmente como lo haría con una cámara digital compacta: por ejemplo, en el Helio, el disparador está justo donde esperaría encontrarlo en una cámara y puede encender la cámara recorriendo la parte frontal con el dedo y abriendo la lente; los controles alrededor del LCD le permiten cambiar las configuraciones de la cámara.

Otros teléfonos con tapa deslizable, como el modelo de LG que se muestra en la página 51, tienen lentes en la parte posterior del segmento frontal del teléfono. Cuando su teléfono está cerrado, la lente está cubierta y protegida por la parte posterior de su teléfono; cuando se desliza el segmento para abrir el teléfono, la lente queda al descubierto. Este diseño tiende a favorecer la toma de fotografías en forma vertical. En el teléfono LG el disparador y el botón del zoom están en los lados de arriba del segmento superior, lo que hace que sea natural sostener y operar el teléfono verticalmente al tomar fotografías.

TELÉFONOS QWERTY

Algunos teléfonos con cámara incorporan un teclado completo inglés tipo QWERTY para escribir con el pulgar. Estos diseños suelen representar uno de los dos extremos en cuanto a estilo. Algunos son dispositivos muy serios que parecen un PDA con antenas; otros son aparatos con más estilo para personas a las que ni se les pasaría por la cabeza poner un dedo en el teclado para escribir mensajes de trabajo. Existen muchas variantes de diseño para este tipo de teléfonos con cámara, pero la presencia de un teclado QWERTY hace que todos tengan algo en común: son bastante grandes. Puede que sean menos cómodos de llevar en el bolsillo; pero gracias a su tamaño tienen generalmente un LCD de grandes dimen-

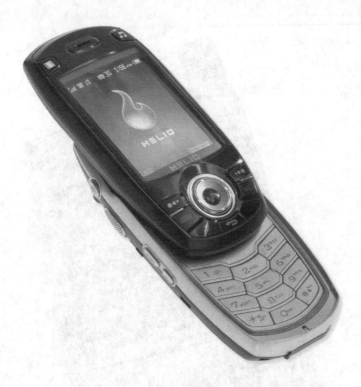

siones, lo que usted agradecerá cuando lo use como visor o pantalla de reproducción de las imágenes que haya tomado. Los teléfonos con cámara QWERTY generalmente tienen el teclado y el LCD en la parte frontal y la lente en la parte posterior. Existen teléfonos con teclados completos que tienen diseños con tapa deslizable ("slide") o con tapa rebatible ("flip" o "clamshell"), pero por lo general también ubican la lente en la parte posterior del teléfono.

El teléfono Treo de Palm (p.14) entra dentro de la categoría de teléfono serio, 'para asuntos de trabajo': tiene una pantalla sensible al tacto y viene con un lápiz (stylus). Pese a ello y a los muchos botones y controles en la pantalla sensible al tacto que trae este modelo, hay relativamente pocos controles de cámara. Se supone que las cámaras en los teléfonos de este tipo son más para fines prácticos, como fotografiar documentos o lugares de trabajo, que de ocio, por lo que no se le presta mucha atención a los controles creativos o a las funciones de cámara de rápido acceso para fotos espontáneas. Sin embargo, estos teléfonos con cámara con teclado QWERTY 'para asuntos

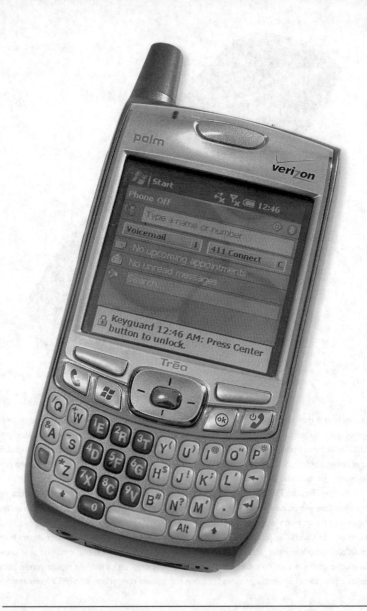

LUCES PARA IMÁGENES SIN MOVIMIENTO Y VIDEOS

Muchos teléfonos con cámara incluyen luces incorporadas para iluminar fotos y videos con poca luz. Hay dos tipos principales: LED (diodo emisor de luz) y xenon, que usa un tubo con gas de xenon.

Los LEDs son los tipos más comunes de iluminación incorporada. Son bastante pequeños y generalmente menos poderosos que el tipo de flash en una cámara digital compacta. Tienen un alcance limitado, lo que significa que las personas deben estar cerca del teléfono con cámara para que las ilumine el LED, que probablemente no alcanzará los elementos en un fondo oscuro. Puede también que un LED no cubra la amplitud completa de la imagen, por eso las imágenes salen con los bordes más oscuros. No obstante, los LED usan relativamente poca energía y no le exigirán demasiado a su batería. Otra ventaja importante es que se pueden usar para fotos y videos: para fotos, puede configurarse que emitan un estallido rápido de luz, como el flash de una cámara; para videos, pueden también usarse como fuentes de luz continua durante toda la película. Los flashes xenon son más poderosos, tienen un rango mayor y pueden iluminar una imagen más uniformemente, pero consumen la batería más rápidamente y no se pueden usar para videos.

Muchas luces incorporadas en los teléfonos con cámara se encuentran demasiado cerca de la lente, lo que aumenta la posibilidad de que las personas salgan con ojos rojos. Busque un flash que guarde una pequeña distancia con respecto a la lente.

de trabajo' ofrecen poderosas plataformas de software, que permiten operar algunas de las aplicaciones de imágenes para móviles más interesantes y avanzadas.

El teléfono Sidekick (es decir, Hiptop) es uno de los modelos con teclado QWERTY con más estilo. Cuando está cerrado, el LCD va encajado en un área ligeramente cóncava sobre el teclado, integrándose bien con el cuerpo del teléfono. Puede tomar fotos y videos cuando está configurado de esta forma, y debe sostenerlo de manera muy similar a una cámara digital con orientación horizontal. El disparador queda debajo del dedo índice derecho, y cuenta con un activador de zoom en el botón debajo del pulgar izquierdo. Los botones próximos al LCD le dan acceso a las configuraciones de la cámara; el panel del LCD gira y se abre dejando al descubierto el teclado cuando se empuja suavemente la parte delantera. También puede tomar fotos cuando el LCD está levantado, aunque esta configuración se usa más para ver las imágenes que para tomarlas. Los teléfonos QWERTY con diseño tipo "clamshell" funcionan de manera similar, permitiéndole usar un LCD externo secundario en la tapa frontal como visor cuando el teléfono está cerrado.

MODELOS ATÍPICOS

Los diseñadores de teléfonos con cámara trabajan con muchas limitaciones: el dispositivo tiene que ser compacto y duradero, y a la vez ofrecer un acceso razonablemente fácil a una gran variedad de funciones. Pero también hay grandes posibilidades de innovación en los diseños de teléfonos con cámara, y las nuevas tecnologías están expandiendo las opciones constantemente. Existen dos ejemplos de teléfonos con cámara innovadores que no se adaptan a las categorías de diseño principales descritas en este capítulo.

Nokia fabrica un teléfono de un segmento que no se parece mucho a ninguno de los teléfonos tipo barra disponibles. Cuando está apagado, la parte frontal del dispositivo tiene una superficie espejada; cuando se enciende, se visualiza el LCD. Al lado del LCD, un dial de control rodeado por cuatro botones (dos en cada curva externa) reemplaza al

Como los teléfonos con cámara tienen poco espacio para botones y otros controles físicos, proporcionan acceso a las configuraciones de cámara y funciones de edición de imagen a través de un sistema de menú que aparece en el LCD: usted navega usando los botones del teléfono, tal como usaría un sistema de menú en una cámara digital. Cuando pruebe modelos nuevos, evalúe el sistema de menú de la cámara:

un teléfono con cámara bien diseñado usa menús eficientes que requieren pocos botones para cambiar configuraciones importantes; las características esenciales como la compensación de la exposición deben ser accesibles sólo oprimiendo un botón. El diseño del menú para edición de imágenes es menos importante, ya que probablemente tendrá más tiempo para arreglar sus fotos, pero esos menús deben ser intuitivos y no requerir una cantidad frustrante de botones para ver las imágenes y hacer cambios.

Si su teléfono con cámara puede conectarse a Internet, probablemente traiga instalado un navegador de Internet para teléfonos móviles. Algunos navegadores preinstalados son muy buenos, pero si no tiene uno y quiere una mejor interfaz para navegar en su moblog y álbum de fotos en línea, puede intentar con estos:

Minimo
www.mozilla.org

NetFront for S60
www.access-netfront.com

Opera Mobile and Opera Mini
www.opera.com

teclado usual y funciona sorprendentemente bien para navegar por los menús del LCD y operar las diversas funciones, incluso la cámara; la lente y la luz LED se encuentran en la parte frontal del teléfono, recubierta de cuero.

El diminuto teléfono con cámara NEC que se muestra arriba también tiene un diseño de teléfono tipo barra de segmento único, pero tiene la longitud y el ancho de una tarjeta de crédito y media pulgada de espesor; lo que hace que este diseño extremadamente compacto sea posible es el LCD sensible al tacto del dispositivo. Se accede a todas las funciones del teléfono y a otros controles a través del mismo, ya sea con el dedo o el lápiz óptico que se desliza en un orificio integrado cuando no se usa. Entre los pocos botones laterales del teléfono está el disparador, que se sitúa debajo del dedo índice de la mano derecha cuando se sostiene el teléfono horizontalmente, como en una cámara compacta; la lente está en la parte trasera. Cuando esté tomando fotos, aparecerán íconos en los bordes del LCD, lo cual ofrece un sistema más eficiente para cambiar las configuraciones básicas que muchos sistemas de menú controlados con botones. Simplemente toque los íconos para recorrer las opciones.

Un teléfono con cámara bien hecho es como una habitación en un hotel de primera categoría: le ofrece las mejores vistas. La calidad de sus imágenes dependerá de la calidad de la vista de la cámara a través de la lente y de su visualización en el LCD.

Cuando

vaya a comprar un teléfono con cámara, puede que intenten impresionarlo con el número de megapíxeles. Si fuera por la publicidad, uno creería que los megapíxeles son algún tipo de escala de clasificación: cuanto más alto sea el número, mejor será el teléfono con cámara. Pero no es así. No viene mal tener más megapíxeles, pero la cosa es más complicada que la simple correspondencia entre megapíxeles y calidad de imagen. Para comprenderla y no dejarse engañar por la publicidad, es necesario que tenga información sobre los sensores de imagen de los teléfonos con cámara.

Resolución del sensor El funcionamiento de los sensores es un tema lo suficientemente complejo como para escribir un libro entero. Para simplificar, un sensor de teléfono con cámara convierte la luz en electricidad y luego convierte esa electricidad en datos digitales que se guardarán en un archivo de imagen.

Un sensor de teléfono con cámara es un pequeño chip CMOS (semiconductor complementario de óxido metálico) cuya superficie está cubierta con filas de fotositios. Los fotositios son como pequeños pozos que recogen la luz que atraviesa la lente y la preparan para convertirla en datos digitales. La luz recogida por cada uno de ellos se convierte en una unidad de imagen, o píxel, y todos los píxeles juntos forman la imagen. La cantidad total de píxeles define la resolución del sensor, razón por la cual la resolución se describe en términos de cantidad de píxeles.

Por eso, si la resolución de un teléfono con cámara es 1280x1024, hay 1280 filas de píxeles en el sensor horizontales y 1024 filas verticales, con un total de 1,310,720 píxeles. Ese número luego se reduce a 1.3 megapíxeles ("mega" significa millón). Para que los números sean más manejables, las resoluciones superiores a 1 millón de píxeles se cuentan en megapíxeles, mientras que las resoluciones menores a menudo se describen con acrónimos que corresponden a resoluciones específicas. Son:

VGA: 640x480 QVGA: 320x240 CIF: 352x288 QCIF: 176x144

Como regla general, necesitará al menos un megapíxel de resolución de sensor y preferentemente dos para producir una impresión de 4x6 medianamente buena.

Resolución de imagen El término "resolución de imagen" describe la cantidad de detalle que aparece en una imagen. Los revisores de cámaras llevan a cabo pruebas estándar para determinar la resolución, incluida la de fotografiar un gráfico con una serie de líneas cada vez más finas y más cercanas entre sí: cuanto más finas sean las líneas que aparecen claramente en la fotografía de prueba, mayor será la resolución de la imagen. La resolución se interrumpe cuando las líneas que están claras en la tabla comienzan a salir borrosas y confundirse en la fotografía. A menudo, la resolución de la imagen se describe en términos de cantidad de líneas por pulgada, o la cantidad máxima de líneas por pulgada que se puede producir con claridad.

Cómo se relacionan los dos conceptos A igualdad de condiciones, si se aumenta la resolución del sensor del teléfono con cámara, aumentará la resolución de la imagen. Pero no todas las condiciones son iguales. Si combina un sensor de alta resolución con una lente de baja calidad, las fotografías serán de baja calidad. El sistema que procesa los datos de imagen producidos por el sensor puede también ocasionar problemas en la calidad de la imagen si no es satisfactorio.

Otras características de los sensores pueden afectar la calidad y la resolución de la imagen: un sensor más grande con fotositos de mayor dimensión y más espaciados puede generalmente captar imágenes con más facilidad con poca luz y tiende menos a producir defectos visuales que un sensor más pequeño con fotositos diminutos. Los sensores también afectan la calidad de la imagen produciendo ruido visual. El ruido aumenta cuanto más se amplifica la señal eléctrica creada cuando la luz se convierte en electricidad, ya sea automáticamente al compensar la escasez de luz o porque ha incrementado la configuración ISO del teléfono con cámara.

La moraleja de este cuento es que un sensor de alta resolución es necesario, pero no suficiente, para producir una imagen de alta resolución. Por eso, compre la mayor cantidad de megapíxeles que pueda, lea los comentarios del producto, preste atención a la lente y recuerde que un sensor de alta resolución no necesariamente garantiza una imagen de buena calidad.

LA TECNOLOGÍA DE LENTES QUE LE INTERESA

Las innovaciones tecnológicas de lentes ofrecen la promesa de mejorar las imágenes producidas por los teléfonos con cámara, aumentando su capacidad para captar imágenes con poca luz y mejorando el autofoco y las funciones de estabilización de la imagen.

Compañías como Varioptic y Philips han desarrollado lentes que incorporan elementos líquidos, lo que permite que sean muy pequeñas, que usen menos energía que las lentes convencionales y que apliquen el autofoco rápidamente. El elemento líquido combina dos tipos de fluido que no se mezclan. Cuando se aplica electricidad, la superficie donde se encuentran los dos líquidos (el menisco) cambia de forma, lo que altera el foco de la lente. La capacidad de las lentes líquidas de cambiar el foco rápidamente podría introducir grandes mejoras en el autofoco durante la obtención de video, así como disminuir el retardo del disparador en las instantáneas.

Otros diseñadores de tecnología, entre ellos Dblur y DxO, han creado sistemas que combinan las lentes con software de procesamiento para aumentar la resolución de la imagen, la nitidez y la profundidad del campo. Estos sistemas emplean tecnología para eliminar el efecto borroso u ondulado: sus lentes captan imágenes borrosas y mejoran la obtención de imágenes con iluminación escasa. Al especificar cómo la lente hace borrosa la imagen, las compañías pueden crear algoritmos de programas que corrijan el defecto con precisión.

LENTES

Compare las siguientes características cuando do considere las lentes de los teléfonos con cámara: la calidad óptica general, si tienen un zoom óptico y si ofrecen autofoco. También es bueno conocer cómo la apertura de la lente afecta las imágenes, aunque los teléfonos con cámara no ofrecen mucha selección en ese tema.

Calidad óptica Es difícil determinar la calidad óptica observando la lente a simple vista, y pocos fabricantes de teléfonos con cámara proporcionan especificaciones de la lente. Por lo general, puede dejarse guiar por su sentido común: si la lente es diminuta y sin marca en un teléfono económico, probablemente no sea muy buena; si es más grande y el fabricante ha colocado los números de apertura del diafragma (f-stop) y longitud focal, probablemente sea mejor. Las lentes de cristal son generalmente mejores que las de plástico, aunque puede ser muy difícil discernir el material de la lente a simple vista.

La marca de un fabricante de elementos ópticos, como Carl Zeiss, puede indicar una lente de calidad. Aunque no esté a la altura de las lentes para cámaras profesionales de ese mismo fabricante, su diseño se beneficia de la experiencia de la compañía así como de un mejor sistema de producción y control de calidad que los de los fabricantes de lentes genéricas.

Zooms ópticos y longitudes focales Un zoom óptico aumenta el costo de un teléfono con cámara, pero es una excelente opción. El zoom óptico le permite ajustar físicamente la lente a un rango de longitudes focales. Por explicarlo de forma sencilla, la longitud focal es la distancia en milímetros entre la lente y el sensor: al acercarse, usted aleja la lente del sensor, aumentando la longitud focal, lo cual agranda su imagen y angosta la escena, o ángulo de visión, que puede ver la lente. Cuando usted usa una longitud focal más corta, o se aleja, el ángulo de visión es más amplio.

La mayoría de los zooms ópticos de los teléfonos con cámara ofrecen aproximadamente un aumento de 2.8x, lo que significa que la máxima longitud focal disponible es 2.8 veces la longitud más corta. Si bien son mucho más pequeños que los zoom ofrecidos por algunas cámaras digitales especializadas, ofrecen cierta flexibilidad en la composición de la imagen: le permiten elegir entre usar un aumento mayor para captar un objeto distante o tomar una imagen en primer plano, y usar un ángulo de visión más amplio para captar una escena expansiva o un grupo de personas en un espacio reducido.

Casi todos los teléfonos con cámara ofrecen un zoom digital; pero no es lo mismo que el zoom óptico. El zoom digital no cambia la longitud focal de la lente, sino que recorta y procesa la

imagen con software: cuanto más agrande la imagen con el zoom digital, más degradará su calidad.

Los teléfonos con cámara que no ofrecen un zoom óptico tienen lentes de longitud focal fija. La lente sólo tiene una longitud focal disponible y, por lo tanto, sólo un nivel de aumento óptico y un ángulo de visión. Por lo general, es una vista moderadamente amplia, como la que vería a través de una cámara de película de 35mm que usara una lente con una longitud focal de entre 30mm y 40mm. Normalmente, los teléfonos con cámara con zooms ópticos tienen el mismo ángulo moderadamente amplio cuando se aleja el zoom, y pueden acercarse para alcanzar al equivalente de una lente de cámara de 35mm de entre 90mm y 100mm (o teleobjetivo moderado).

Autofoco y foco fijo La mayoría de los teléfonos con cámara también tienen lentes de foco fijo o sin foco, lo que significa que no tienen autofoco y que no se pueden enfocar manualmente (el foco manual es una característica que todavía no se encuentra normalmente en un teléfono con cámara). Se configura una lente con foco fijo para mantener enfocada la mayor parte de escena posible. Algunas lentes con foco fijo tienen modos de foco macro e infinito, accesibles a través de los menús de configuración de cámara: un modo macro ajusta la lente para que los objetos cercanos queden enfocados nítidamente (la distancia exacta depende de las especificaciones de cada lente); el modo infinito hace lo opuesto, enfoca la lente al infinito para que los objetos distantes se vean nítidos. El modo paisaje a menudo configura el foco al infinito también.

El autofoco es una buena opción ya que le ofrece más control sobre la imagen. Para usar el autofoco en un teléfono con cámara, oprima el botón del disparador hasta la mitad y la cámara enfocará el objeto en el centro de la imagen. Si desea que el objeto sea el elemento más nítido de la imagen pero no quiere que esté en el centro del cuadro, simplemente mantenga el botón presionado y recomponga la fotografía antes de oprimir el botón del todo.

Aperturas y f-stops No existe una gran variedad de aperturas de lentes en los actuales teléfonos con cámara, pero es útil comprender para qué sirven: le será útil cuando haya más opciones disponibles.

La apertura es la porción a través de la cual entra la luz a la cámara, y su diámetro se describe en términos de valores de apertura de diafragma (f-stop): cuanto más alto sea el valor f-stop, menor será la apertura. Las aperturas en las lentes de cámaras sofisticadas tienen diámetros ajustables que generalmente oscilan entre f/2.8 y f/22, pero pueden ser superiores o inferiores. Los teléfonos con cámara no ofrecen una amplia selección de configuraciones de aperturas o f-stops, la mayoría de ellos tienen una sola, algunos dos y muy pocos ofrecen más. Por lo general, las aperturas de los teléfonos con cámara oscilan entre f/2.8 y f/4.0, y algunas son de f/5.6. En algunos teléfonos con cámara con más de una configuración de apertura, el dispositivo configura la apertura automáticamente de acuerdo con el modo de escena que seleccione pero no le permitirá realizar una selección manual de la misma.

La apertura controla la cantidad de luz que entra a través de la lente y es uno de los tres ele-

Los teléfonos con cámara tienen unidades de flash incorporadas y las lentes autofoco a veces incluyen lámparas de apoyo que hacen brillar una luz, a veces roja, al oprimir el disparador hasta la mitad para activar el autofoco. Los sistemas con autofoco que se usan en teléfonos con cámara no son lo suficientemente avanzados como para funcionar muy bien o rápidamente con poca luz, por lo que la luz de apoyo ilumina la escena para ayudar a que la lente enfoque. Aunque resulta útil contar con esta opción, puede que no le interese usarla en todas las situaciones con poca iluminación. Cuando esté tomando una fotografía de una persona a poca distancia, a veces lo es mejor será apagar el autofoco para evitar que la luz de apoyo deslumbre al retratado, y si usted trata de pasar desapercibido, no le conviene usar esta luz.

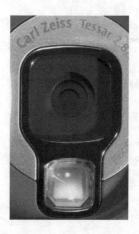

mentos que determina la exposición de cualquier imagen que tome con un teléfono con cámara o una cámara digital. Los otros dos elementos son la velocidad del disparador, que controla el tiempo que el sensor está expuesto a la luz, y la configuración ISO, que determina cuál es el amplitud del sensor.

Las distintas combinaciones de apertura, velocidad del disparador y configuración ISO pueden producir imágenes con la misma exposición pero con diferentes apariencias: con una velocidad de disparador más lenta, un objeto en movimiento saldrá borroso, y con una configuración ISO más alta, habrá más ruido visual en la imagen. Una apertura muy amplia permite que entre más luz en la cámara, haciendo posible una buena exposición cuando se usa una velocidad de disparador mayor para captar de modo nítido un objeto en movimiento, o cuando se usa una configuración ISO inferior para reducir el ruido de la imagen. En otras palabras, cuanto más amplia sea la apertura del teléfono con cámara, mejor podrá captar imágenes nítidas y claras con poca luz y cuando los objetos estén en movimiento rápido.

La apertura también afecta la profundidad del campo de una imagen o la distancia en que los objetos se ven razonablemente nítidos, delante y detrás del punto más nítidamente enfocado en la imagen: cuanto mayor sea la apertura, más superficial será la profundidad del campo. Las configuraciones de apertura típicas de los teléfonos con cámara producen una profundidad de campo moderada: minimizar el fondo abriendo la apertura es todavía difícil de lograr con un teléfono con cámara actual.

LAS OTRAS LENTES

Puede que haya notado que algunos teléfonos con cámara tienen más de una lente, la segunda lente es para las videollamadas y se encuentra cerca del LCD principal para que usted se pueda ver en la pantalla y pueda controlar la imagen vista por la persona a la que está llamando. Esta configuración también le da acceso a los controles y menús del LCD mientras está realizando la videollamada. Para realizar una videollamada necesita una conexión a una red de datos de alta velocidad y un plan de servicio que incluya videollamadas.

Comprarle un teléfono con cámara a su proveedor de servicio de telefonía móvil es a menudo una opción atractiva, ya que las compañías subsidian el costo de los teléfonos que ofrecen y uno termina pagando mucho menos por un teléfono cuando lo compra con un plan de servicio que si lo compra en una tienda minorista. Sin embargo, debe pensar en cuánto usará su teléfono con cámara para tomar fotos y si no valdría la pena pagar más por un modelo mejor que el que tenga en oferta el proveedor del servicio. Si normalmente deja en casa su cámara especializada, y termina sacando fotos con su teléfono con cámara, entonces considere el precio que estaría dispuesto a pagar por una cámara medianamente buena en lugar de tomar al teléfono con cámara como un accesorio de su plan de llamadas.

FUENTES DE TELÉFONOS CON CÁMARA

Al menos por el momento, estará limitado a las opciones que su proveedor de servicio le ofrezca si está operando con un sistema CDMA. Eso no es necesariamente un problema, siempre que su proveedor de servicio tenga una amplia gama de opciones. Si elige un proveedor de servicios GSM, también tiene la opción de comprar un modelo sin bloquear directamente a un fabricante de teléfonos o minorista. No obstante, puede que tenga que hacer algunas cosas más cuando adquiera el plan de servicio de datos si no compra el dispositivo en la compañía proveedora del servicio. Asegúrese de que el fabricante o minorista le ofrezca la asistencia necesaria antes de realizar la compra.

Para activar su plan de servicio de datos, será necesario que ingrese información en el menú de configuración de su teléfono. Si adquirió el teléfono a través de su proveedor de servicio, la compañía le ayudará a activar su servicio de datos en el teléfono. Si ha comprado un teléfono a través de otra fuente y el proveedor de servicio no lo ayuda, busque asistencia en la página Web del fabricante para configurar el servicio de datos. Por lo general, tiene que ingresar información sobre su teléfono y plan de servicios en el sitio Web, y luego recibirá las instrucciones de configuración directamente en su teléfono.

Los fabricantes de teléfonos con cámara Nokia (www.nokia. com), Sony Ericsson (www.sonyericsson.com) y Samsung (www.samsung.com) han estado a la vanguardia del desarrollo de teléfonos con cámara, y han creado algunos de los modelos más avanzados y apoyando el progreso de los programas y servicios de imágenes móviles. Motorola (www.motorola.com), LG Electronics (www.lge.com) y Kyocera (www.kyocera-wireless.com) también se destacan por la solidez de los diseños de los teléfonos con cámara. Si bien hay muchos fabricantes de teléfonos con cámara en el mundo como para enumerarlos aquí, esta es una selección de las compañías que ofrecen productos que vale la pena consi-

FABRICANTES

AMOI
http://www.amoi.com

BenQ-Siemens
www.benq-siemens.com

HTC
www.htc.com

iMate
www.imate.com

Innostream
www.innostream.com

NEC
www.nec.com

Neonode
www.neonode.com

Panasonic
www.panasonic.com

Pantech
www.pantech.com

Sagem
www.sagem.com

Sanyo
www.sanyo.com

Sierra Wireless
www.sierrawireless.com

Utstarcom
www.utstarcom.com

VENDEDORES MINORISTAS

Telestial
www.telestial.com

USTronics
http://store.ustronics.us

Wireless Imports
http://wirelessimports.com

derar si a la hora de salir de compras desea explorar caminos menos trillados.

Minoristas de teléfonos sin bloqueo Puede encontrar teléfonos con cámara GSM sin bloqueo de muchas fuentes en línea, incluso sitios importantes como Amazon.com e eBay. A la izquierda puede ver algunos minoristas especializados que también venden tarjetas SIM prepagadas que puede usar en distintos países del mundo.

NORMAS Y PROVEEDORES DE SERVICIO

Todos comparamos la calidad de la llamada, la cobertura y los costos del plan de servicio a la hora de elegir un proveedor de servicio de telefonía móvil. Cuando tiene un teléfono con cámara, debe también considerar los servicios de comunicación de datos disponibles. El plan de servicio de datos que seleccione determinará si puede enviar imágenes desde su teléfono con cámara, ver fotos de los álbumes en la Web y recibir imágenes de otras fuentes, y la velocidad con la que se pueden realizar estas funciones.

Los proveedores de servicios constantemente actualizan sus infraestructuras de red y planes de servicios, por lo tanto, analice varias ofertas antes de optar por una. Todos los principales proveedores de servicios nacionales y regionales de los EE. UU. ofrecen una gama de planes de servicios de datos. Las empresas más pequeñas como Helio, Virgin Mobile, Amp'd Mobile y Dobson también ofrecen servicios de datos, a veces prepagados o con el sistema "pay-as-you-go" (pague a medida que utilice los servicios). Antes de suscribirse a un plan, infórmese sobre qué cargos se cobran para enviar imágenes o navegar en la Web.

Para enviar imágenes desde su teléfono con cámara, necesitará un plan que incluya servicio de mensajería multimedia (MMS), a veces denominado mensajería o correo de fotos. Si desea funciones más avanzadas, como la posibilidad de visualizar los álbumes Web en su teléfono, necesitará acceso móvil a la Web. El tipo de red de datos a su disposición dependerá de la norma de comunicación móvil básica que la compañía use

PLATAFORMAS

Puede que el software no sea lo primero que nos venga a la mente cuando estamos eligiendo un teléfono con cámara, pero es importante tenerlo en cuenta. Cualquier teléfono con cámara vendrá con un software básico instalado, que incluye la interfaz de la cámara en sí y algunas herramientas para edición de imágenes y efectos; pero un teléfono con cámara que le permita instalar software adicional le permitirá agregar funciones que superan ampliamente la habilidad de tomar una fotografía rápida.

Muchas de las herramientas de software para teléfonos móviles descritas en el Capítulo 3 son compatibles solamente con teléfonos con cámara que proporcionan la plataforma de software correcta para ejecutarlas. Lo mismo puede decirse de los servicios relacionados con imágenes, ya que, para que funcionen, muchos requieren que instale un programa de software específico en su teléfono. De hecho, podría primero elegir el software y los servicios que desea, y luego seleccionar un teléfono con cámara que pueda operar con los mismos.

Los teléfonos inteligentes (smartphones) ofrecen la mayor flexibilidad: incorporan poderosos procesadores y utilizan sistemas operativos que funcionan con software creado por terceros. Entre estos sistemas operativos se encuentran Symbian, Microsoft Windows Mobile y Linux. Si no opta por un teléfono inteligente, busque un modelo que ofrezca una plataforma Java o BREW. Estas plataformas funcionan con software y servicios de imágenes para teléfonos móviles de terceros, que puede obtener a través de su proveedor de servicios o de una fuente de software de terceros, y descargar a su teléfono.

y de si la compañía cuenta con la correspondiente tecnología de transferencia de datos de alta velocidad en su área.

GSM, CDMA y otras letras Las dos normas de comunicaciones móviles más ampliamente usadas son GSM y CDMA. Son sistemas distintos usados por distintos proveedores de servicios y con los que funcionan diferentes teléfonos. Entre las principales empresas nacionales de los EE. UU, Cingular y T-Mobile usan la red GSM, mientras que Verizon y Sprint usan CDMA. Las redes GSM y CDMA funcionan con tecnologías distintas de comunicación de datos. Cuando elige entre GSM y CDMA, también está eligiendo qué redes de datos tendrá a su disposición. Las compañías que usan la red GSM pueden transferir datos a través de GPRS, EDGE, UMTS (es decir, W-CDMA) o HSDPA. Las redes CDMA usan 1x-RTT y EV-DO para transferencias rápidas de datos.

Aunque GSM y CDMA son las normas más comunes, no son las únicas. En los EE. UU, Sprint Nextel y otras compañías más pequeñas usan la norma iDEN con su correspondiente norma de datos de alta velocidad WiDEN. WiDEN se puede comparar en general con las redes de datos GSM y CDMA de menor velocidad. Los teléfonos que usan la norma iDEN son los modelos de Motorola que ofrecen funciones de radio de dos vías de pulsar para hablar. Motorola también fabrica teléfonos iDEN de modo dual que incorporan las tarjetas GSM SIM para comunicaciones fuera del área de cobertura o "roaming" en áreas donde las redes iDEN no están disponibles. Algunas compañías más pequeñas usan la vieja norma TDMA, aunque se están pasando a las redes GSM o CDMA. Aunque GSM es la norma predominante en el exterior, algunos países, principalmente en Asia, usan las normas PHS, PDC y TD-SCDMA.

Tarjetas inteligentes Hay otra diferencia importante entre GSM y CDMA. Los teléfonos que operan con la norma GSM usan tarjetas inteligentes extraíbles llamadas tarjetas de Módulo de Identidad del Suscriptor (Subscriber Identity Module, SIM). Cuando usted abre una cuenta con un proveedor de servicios GSM, el proveedor le entrega una tarjeta SIM. Por lo general viene instalada en una ranura en el compartimiento de la batería del teléfono que usted selecciona cuando adquiere por primera vez un plan de servicios. La tarjeta SIM guarda la información de su cuenta, junto con los números de teléfono y otros datos relacionados con las llamadas que usted ingrese posteriormente.

La ventaja de este sistema es que una vez que tiene una tarjeta SIM, puede ponerla en cualquier teléfono GSM. Esto significa que usted tiene una base de datos extraíble de números de teléfono. A la inversa, puede poner cualquier tarjeta SIM en su teléfono GSM. Esto significa que usted no está obligado a comprarle el próximo teléfono a su proveedor de servicios para conservar su cuenta. Si viaja a otro país donde existe el servicio GSM (muchos países usan esta norma) puede comprar una tarjeta SIM prepagada a una compañía local, colocarla en su teléfono GSM y pagar las tarifas locales en lugar de los enormes cargos por roaming. Sólo hay una trampa: se debe desbloquear el teléfono para que sea compatible con todas las tarjetas.

Cómo desbloquear un teléfono GSM A menudo los proveedores de servicio "bloquean" sus teléfonos GSM para no se puedan usar con tarjetas SIM de otras compañías y puede que tenga que desbloquear su teléfono si desea usar una tarjeta SIM diferente. En algunos teléfonos, para retirar el bloqueo simplemente es necesario ingresar un código, otros teléfonos requieren cambios de firmware. Puede encontrar empresas en línea que venden códigos para desbloquear teléfonos y cambiar el firmware si les envía el teléfono. Un código no debe costar más de cinco o diez dólares: verifique las políticas de reembolso en caso de que un código no funcione, y haga una investigación en línea para asegurarse de estar tratando con una empresa legítima antes de enviarles su teléfono.

Ventajas y desventajas de CDMA Los teléfonos CDMA que se venden en los EE. UU. no usan tarjetas inteligentes, aunque algunos modelos asiáticos tienen tarjetas con Módulo de Identidad de Usuario Extraíble (Removable User Identity Module, R-UIM) que cumplen el mismo propósito que las tarjetas SIM. Hasta que las tarjetas con R-UIMs vengan a occidente, su cuenta e información de llamadas se programarán en el teléfono mismo cuando compre un plan de servicios de un proveedor que use CDMA. Esto significa que su elección de teléfonos con cámara estará limitada a lo que ofrezca el proveedor. Sin embargo, la calidad de la llamada CDMA se considera generalmente buena; y los proveedores de servicio CDMA a menudo ofrecen una variedad de teléfonos con cámara.

Teléfonos con cámara internacionales Si viaja fuera de los EE. UU., elija un teléfono con cámara que pueda viajar con usted. Los teléfonos móviles transmiten voz y datos a través de las ondas de radio. Los modelos GSM usan las bandas de frecuencia 1.9GHz y 850MHz en los EE. UU. y las bandas 900MHz y 1.8GHz en muchos otros países. Los teléfonos GSM de banda Quad transmiten en todas estas frecuencias, y los teléfonos de tres bandas en las tres. Los teléfonos CDMA usan una banda más ancha de frecuencias. Si está usando uno, pregúntele a su proveedor de servicios dónde está disponible el servicio de *roaming* antes de salir del país: si descubre que no puede usar el teléfono cuando llegue al destino, puede que tenga que comprar o alquilar un nuevo teléfono donde se encuentre.

WiFi y WiMAX Algunos teléfonos con cámara vienen con la capacidad incorporada de conectarse a redes de área local inalámbricas (WLAN) mediante las normas 802.11 WiFi. Si su teléfono con cámara tiene esta función, puede conectarse a las redes WLAN disponibles y enviar imágenes y otros datos por Internet. WiMAX es una tecnología de banda ancha inalámbrica móvil que promete una transmisión de datos rápida desde y hacia teléfonos compatibles esperar las normas 802.16. Es de esperarse que las redes WiFi y WiMAX tengan mayor soporte de red y compatibilidad de teléfonos en el futuro.

La Piedra Rosetta para los teléfonos con cámara

es una guía para las configuraciones, herramientas y controles de la cámara que están disponibles en los teléfonos móviles. Ningún teléfono con cámara tiene todas las funciones, y sólo algunas se encuentran en todos los teléfonos con cámara. Si va a elegir un teléfono con cámara, la Piedra Rosetta le dará información general sobre las funciones disponibles para que usted sepa cuáles son sus opciones. Puede leer esta Piedra Rosetta de la forma en que se descifró originalmente la piedra del mismo

Característica	Icono típico o abreviatura	Qué hace
CALIDAD DE IMAGEN		
Resolución (es decir, tamaño)	⊡	Le permite seleccionar la cantidad de píxeles de cada fotografía o cuadro de video.
Compresión (es decir, calidad)	◇	Le permite seleccionar el nivel de compresión que se usa para guardar el archivo de imagen.
Velocidad de cuadros del video	FPS	Determina cuántos cuadros de imágenes se captan por segundo.
EXPOSICIÓN Y COMPOSICIÓN		
Compensación de la exposición (es decir, brillo o valor de exposición)	+/-	Aumenta o disminuye la exposición para aclarar u oscurecer la imagen.
Medición promedio	☐	Configura la exposición de acuerdo con el brillo promedio de la imagen completa.

nombre, usando las cosas que ya sabe acerca de cada característica para averiguar otras que no conoce. Lea rápidamente la columna "especialmente bueno para" a fin de encontrar las configuraciones que serán más útiles para los tipos de fotografías descritas en cada una de las técnicas explicadas en el Capítulo 2.

Si tiene un teléfono inteligente o un modelo con plataforma Java o BREW, podrá expandir sus funciones instalando software de terceros. Busque programas que sean compatibles con su teléfono en el sitio Web de su proveedor y en los sitios de descarga de programas, así como en el Capítulo 3 de este libro.

Especialmente bueno para	DISPONIBILIDAD	Consejos
	GENERALIZADA	Cuanto más alta sea la resolución de la foto, más grande podrá imprimirla.
	GENERALIZADA	Cuanto menor sea la compresión, más alta será la calidad de la imagen.
	GENERALIZADA	Las opciones de velocidad de cuadros por lo general se combinan con opciones de resolución o compresión en una serie de selecciones de video de calidad.
Todo tipo de fotografía	GENERALIZADA	Esta es una de las características más importantes. Asegúrese de que sea fácil de encontrar y usar en el teléfono que compre.
Paisajes, edificios e interiores, documentos	POCO COMÚN	Es mejor para escenas sin extremos de brillo. Algunos teléfonos con cámara sin medición seleccionable la usan automáticamente.

Característica	Ícono típico o abreviatura	Qué hace
Medición centrada	⊡	Configura la exposición de acuerdo con el brillo promedio de la imagen completa, pero le otorga más peso al centro del cuadro.
Medición focal	·	Configura la exposición de acuerdo con el brillo de un área pequeña en el centro de la imagen, sin tener en cuenta cómo se expone el resto del cuadro.
Configuración ISO	ISO	Aumenta o disminuye la amplificación de la imagen captada por el sensor para aclararla u oscurecerla.
Modo de prioridad de la apertura	A	Le permite seleccionar la apertura del diafragma (f-stop) y configura automáticamente la velocidad del disparador e ISO para una adecuada exposición.
Modo de prioridad del disparador	S	Le permite seleccionar la velocidad del disparador y automáticamente configura la apertura del diafragma (f-stop) e ISO para una adecuada exposición.
Modo de exposición manual	M	Le permite seleccionar la velocidad del disparador y la apertura del diafragma (f-stop).
Cancelación de oscilación	ninguno	Sincroniza la velocidad del disparador con un ciclo de luz fluorescente para reducir las oscilaciones en el videovideo y los defectos de exposición en las fotos.
Histograma	ninguno	Muestra un gráfico que ilustra el rango de los valores de brillo de la imagen.
Zoom	Q	Ajusta las partes internas de la lente para cambiar la longitud focal.
Pautas	ninguno	Muestra una cuadrícula en la vista previa del LCD para alinear el horizonte y aplicar la regla de tercios.

ENFOQUE

Autofoco	AF	Mueve las partes internas de la lente (y a veces aplica algoritmos de procesamiento de imagen) para enfocar los objetos en el centro de la imagen de modo nítido.

Especialmente bueno para	Disponibilidad	Consejos
Personas	POCO COMÚN	Muchos teléfonos con cámara sin medición seleccionable la usan automáticamente.
Personas	POCO COMÚN	Una buena herramientas para manejar los extremos de brillo.
Vida nocturna, música en vivo y espectáculos, a la intemperie	POCO COMÚN	La mayoría de los teléfonos con cámara controlan la ISO automáticamente. Cuanto más alta sea la ISO, más ruido se producirá en la imagen.
Personas, productos, naturalezas muertas y documentos	RARA	Use la menor apertura de diafragma (f-stop) disponible para crear un efecto de fondo borroso.
Deportes, espectáculos	RARA	Use una velocidad de disparador de 1/250 de segundo o más alta para captar imágenes nítidas de personas en movimiento rápido.
Todo tipo de fotografía.	RARA	No se olvide de elegir la mejor configuración ISO cuando use la exposición manual.
Edificios e interiores, personas	POCO COMÚN	Elija una cancelación de 50Hz o 60Hz de acuerdo con el voltaje eléctrico usado cuando está tomando fotografías. En la mayoría de los países, 120 voltios corresponden a 60Hz y 220 voltios a 50Hz.
Paisajes, edificios e interiores, escenas de calle y noticias	RARA	Generalmente sólo está disponible en modo revisión.
Todo tipo de fotografía	GENERALIZADA	Lea por qué debe usar el zoom digital con prudencia en las Reglas generales.
Paisajes, personas, documentos, edificios e interiores	POCO COMÚN	La regla de tercios es una de las Reglas generales
Personas, productos y documentos, escenas de calle y noticias, paisajes, edificios escenas y novedades	POCO COMÚN	El uso del autofoco por lo general aumenta el retardo del disparador, especialmente con poca iluminación.

Característica	Ícono típico o abreviatura	Qué hace
Infinito	∞	Configura la lente para enfocar la mayor cantidad posible de imagen, incluidos los puntos más distantes.
Macro	✿	Ajusta la lente para que los objetos muy cercanos puedan aparecer enfocados.
Manual	MF	Le permite ajustar el foco manualmente, por lo general con una barra deslizadora gráfica.
Estabilizador de imagen	⊠	Reduce el efecto borroso provocado por el movimiento de la mano.

COLOR

Característica	Ícono típico o abreviatura	Qué hace
Balance de blancos automático	A	Intenta automáticamente que los colores se vean naturales cuando están iluminados por cualquier tipo de luz.
Balance de blancos con cielo soleado (es decir, luz del día)	☼	Ajusta el balance de color para que los colores se vean naturales a pleno sol.
Balance de blancos con cielo nublado	☁	Ajusta el balance de color para que los colores se vean naturales en condiciones de cielo nublado.
Balance de blancos con luz de tungsteno (es decir, incandescente o bombilla)	♀	Ajusta el balance de color para que los colores se vean naturales con luz incandescente de tungsteno.
Balance de blancos con luz fluorescente	⁑	Ajusta el balance de color para que los colores se vean naturales con luz fluorescente.
Balance de blancos a medida	◣	Le permite configurar el balance de colores manualmente para una fuente de luz específica.

Especialmente bueno para	Disponibilidad	Consejos
Paisajes, escenas de calle y noticias	POCO COMÚN	Los teléfonos con cámara sin foco controlan por lo general el uso de un foco infinito fijo.
Personas, productos, naturalezas muertas y documentos	POCO COMÚN	Probablemente reducirá su profundidad de campo, así que no siempre es la opción correcta para productos y documentos.
Personas, productos, naturalezas muertas y documentos, a la intemperie	RARA	Una buena opción cuando tome fotografías a través de un vidrio u otra superficie reflectora.
Deportes, vida nocturna, música en vivo y espectáculos, a la intemperie	POCO COMÚN	Podrá reducir la resolución levemente, pero por lo general vale la pena el cambio.
Todo tipo de fotografía	GENERALIZADA	Especialmente útil con una combinación de luz natural y artificial.
Personas, paisajes, edificios, a la intemperie	POCO COMÚN	Puede funcionar bien con un flash esclavo.
Personas, paisajes, edificios, a la intemperie	POCO COMÚN	Puede funcionar con algo de luz natural y bombillas de amplio espectro.
Personas, interiores, vida nocturna, productos, naturalezas muertas y documentos	POCO COMÚN	Puede funcionar con luz halógena.
Personas, interiores, productos naturalezas muertas y documentos	POCO COMÚN	Hay distintos tipos de luz fluorescente; algunos teléfonos con cámara ofrecen más de una configuración fluorescente.
Personas, vida nocturna, productos y naturalezas muertas, edificios e interiores	RARA	Para configurar el balance de blancos a medida, tome una foto de una superficie blanca debajo de la luz que iluminará sus imágenes.

MODO ESCENAS

Característica	Ícono típico o abreviatura	Qué hace
Nocturno	☾	Aumenta la exposición para hacer que la imagen se vea más brillante con poca luz.
Retrato	◉	Optimiza automáticamente la exposición, el color, el contraste y otros parámetros para retratos.
Paisaje	△	Optimiza automáticamente la exposición, el enfoque, el color, el contraste y otros parámetros de la imagen para paisajes.
Paisaje crepuscular	◿	Cuenta con modo nocturno sin flash.
Retrato crepuscular	♟*	Modo nocturno con flash para iluminar los objetos cercanos.
Deportes	🏃	Optimiza automáticamente la velocidad del disparador y otros parámetros para los objetos en movimiento rápido.
Paisaje retrato	🏔	Optimiza automáticamente la exposición, el enfoque, el color, el contraste y otros parámetros para retratos que incluyen áreas de fondo amplias.
Documento (es decir, texto)	📄	Optimiza automáticamente la exposición, el enfoque, el contraste y otros parámetros para texto impreso.
Playa y nieve	8	Optimiza automáticamente la exposición, el color, el contraste y otros parámetros para imágenes con mucho brillo con grandes áreas blancas, como las que se toman en la playa o en la nieve.
Luz de fondo	ninguno	Optimiza automáticamente la exposición y otros parámetros para objectos o personas con una luz brillante detrás.
Luz de día	ninguno	Optimiza automáticamente la exposición, el color, el contraste y otros parámetros para imágenes tomadas al aire libre a la luz del sol.

| Vida nocturna, música en vivo y espectáculos, interiores, escenas calle y noticias | GENERALIZADA | Puede ser útil incluso con luz moderadamente tenue. |

Personas — COMÚN

Paisajes, edificios e interiores — COMÚN

Paisajes, edificios e interiores — POCO COMÚN

Personas, vida nocturna — POCO COMÚN

Deportes, música en vivo y espectáculos, escenas de calle y noticias — POCO COMÚN

Personas, escenas de calle y noticias — POCO COMÚN

Documentos — POCO COMÚN

A la intemperie — POCO COMÚN

Vida nocturna, música en vivo y espectáculos, personas — POCO COMÚN

Paisajes, a la intemperie, edificios — POCO COMÚN

FLASH Y LUZ PARA VIDEO

Característica	Ícono típico o abreviatura	Qué hace
Flash automático	A⚡	Dispara automáticamente el flash incorporado cuando hay poca luz de ambiente o natural.
Siempre encendido	⚡	Dispara el flash incorporado con cada fotografía.
Siempre apagado	⚡̸	Desactiva el flash incorporado.
Sólo esta fotografía	ninguno	Dispara el flash incorporado con una fotografía y luego lo desactiva.
Reducción de ojos rojos	👁⚡	Dispara un flash previo antes de la exposición al flash principal para que se contraigan las pupilas de las personas.

SECUENCIAS Y TIEMPOS DE FOTOS

Característica	Ícono típico o abreviatura	Qué hace
Autodisparador	⏱	Demora la captación de la imagen una cantidad designada de segundos después de presionar el disparador.
Modo de secuencia (es decir, disparo o múltiples fotografías)	🗇	Capta una serie de fotografías cuando se presiona el disparador y se mantiene presionado.
Sony Ericsson BestPic	▱	Capta una serie muy rápida de nueve fotografías cuando se oprime el disparador y luego le permite seleccionar los cuadros que se desea guardar.
Modo panorama	▱▱▱	Le ayuda a alinear una serie de fotografías con una guía de LCD, y luego las une para crear una imagen.
"Bracketing" de exposición automático	🗇	Modo de secuencia que capta cuadros sucesivos con exposición que se calcula automáticamente como adecuada, levemente oscura y levemente brillante.

Especialmente bueno para	Disponibilidad	Consejos
Personas, vida nocturna, interiores, a la intemperie	COMÚN	Puede extender el retardo entre tomas.
Personas, vida nocturna, interiores, a la intemperie	COMÚN	Puede extender el retardo entre tomas.
Paisajes, productos, naturalezas muertas y documentos	COMÚN	Apague el flash si necesita conservar la vida útil de la batería.
Personas, vida nocturna, interiores, a la intemperie	POCO COMÚN	Causa un retardo del disparador más prolongado.
Personas, vida nocturna	POCO COMÚN	
Personas, paisajes, edificios e interiores, productos, naturalezas muertas y documentos, vida nocturna	COMÚN	Usualmente disponible con retardos de 2, 3, 5, 10 ó 20 segundos.
Deportes, vida nocturna, música en vivo y espectáculos, personas	POCO COMÚN	Algunos modos de secuencia guardan múltiples imágenes en un cuadro, mientras que otros guardan una serie de cuadros enteros.
Persona, escenas de calle y noticias, deportes, vida nocturna, música en vivo y espectáculos	POCO COMÚN	Útil para captar secuencias de movimiento muy rápido
Paisajes, edificios e interiores	POCO COMÚN	Algunos modos panorama le permiten alinear y unir fotos lateral y verticalmente.
Personas, paisajes, a la intemperie	RARA	Intente hacerlo cuando no tenga tiempo de realizar ajustes de exposición para cada toma pero no confíe en la exposición automática para lograrlo.

Característica	Ícono típico o abreviatura	Qué hace
EFECTOS		
Contraste	◐	Le permite aumentar o disminuir el contraste de la imagen, por lo general con una barra deslizadora gráfica.
Brillo (es decir, balance de iluminación)	☼	Le permite aumentar o disminuir el brillo de la imagen, por lo general con una barra deslizadora gráfica.
Autonivelación (es decir, autocorrección)	⊞	Optimiza automáticamente el brillo y el contraste de una imagen.
Saturación	ninguno	Le permite aumentar o disminuir la saturación del color de la imagen, por lo general con una barra deslizadora gráfica.
Nitidez	ninguno	Le permite aumentar o disminuir la nitidez de la imagen, por lo general con una barra deslizadora gráfica.
Efecto borroso	ninguno	Le permite hacer borrosa la imagen, por lo general con una barra deslizadora gráfica.
Efectos de color	ninguno	Permite convertir la imagen a blanco y negro (es decir, monocromática o gris) o a sepia (es decir, película antigua o vieja) o aplicar un tono de color como azul, rojo, verde o morado.
Efectos en soportes de arte y foto	ninguno	Aplica un efecto como solarizado, negativo, bosquejo, vidrio esmerilado, pintura, dibujo animado, mosaico, lápiz, barra conté, póster, tallado, relieve o neón.
Apariencia	ninguno	Aplica una combinación de efectos para crear una apariencia particular con un nombre evocativo como lácteo, amanecer, cremoso-carismático u horror.
Efectos de distorsión	ninguno	Distorsiona la imagen para crear una apariencia especial como reflejo delgado o de un río.

Especialmente bueno para	Disponibilidad	Consejos
Productos, naturalezas muertas y documentos	COMÚN	Si no puede acercarse lo suficiente a un objeto pequeño para mantenerlo enfocado y cubrir el cuadro lo suficiente para una buena composición, considere cortar.
Productos, naturalezas muertas y documentos	COMÚN	Tome fotos con la orientación que permita la mejor composición, luego rótelas si fuera necesario para mostrarlas.
Personas, productos, naturalezas muertas y documentos	POCO COMÚN	A veces girar la imagen horizontalmente hace que la composición se vea más atractiva.
Todo tipo de fotografía	GENERALIZADA	Útil para realizar copias pequeñas para enviar vía MMS o correo electrónico.
Vida nocturna, música en vivo y espectáculos, escenas de calle, personas, deportes	POCO COMÚN	Algunos teléfonos con cámara le permiten recortar segmentos de video individuales y luego unirlos para formar un video clip.
Personas, vida nocturna	POCO COMÚN	Las herramientas para eliminar los ojos rojos ocasionalmente producen puntos negros en los labios.
Vida nocturna, música en vivo y espectáculos, escenas de calle, personas, deportes	POCO COMÚN	Intente usar una transición que recuerde, puntualice o complemente el movimiento de la escena.
Personas, documentos, escenas de calle, música en vivo y espectáculos	COMÚN	Intente captar el sonido de un evento con un grabador MP3 separado, cargándolo en su teléfono y agregándolo en la presentación o video del evento.
Paisajes, personas	POCO COMÚN	Intente fusionar dos tomas de una secuencia para mostrar movimiento.
Interiores, productos y documentos	POCO COMÚN	Intente usar esto para incluir una toma de detalle.

Hay una tienda en mi vecindario con un gran cartel publicitario que dice "¡Todo a 99 centavos o más!" Los accesorios para teléfonos con cámara tienen el mismo rango de precios, con opciones en el extremo más económico. Si recibió el teléfono gratis del proveedor de servicios, es probable que no quiera invertir mucho dinero en accesorios. Sin embargo, si solamente está esperando una excusa para gastarse un dinero importante en un nuevo aparato, esta lista también le va a venir bien. De cualquier forma, agregar algunos accesorios nuevos puede darle más utilidad y versatilidad de la que pensaba a su teléfono con cámara; y todas estas herramientas y accesorios comparten las virtudes del teléfono con cámara: son compactos, livianos y fáciles de transportar. Incluimos una lista de las compañías que fabrican o distribuyen cada tipo de accesorio. Estas listas no son exhaustivas, pero le mostrarán dónde comenzar a buscar opciones.

LUCES

Luces para teléfonos con cámara Si su teléfono con cámara no tiene un flash o si desea complementar el flash incorporado, compre un solo LED que se sujete a un llavero o la tira del cinturón. Los LED ofrecen iluminación continua, de modo que puede usarlos para fotos y videos. Un solo LED ofrece una cantidad y rango de luz limitados, por lo que es mejor usarlo con objetos cercanos y pequeños que pueda iluminar por completo. Puede también adquirir pequeños flashes LED con más de un LED para mayor iluminación. Si está tomando fotos de objetos pequeños, un LED en anillo puede iluminarlos de forma uniforme. Sujételo a un soporte o sosténgalo sobre el objeto y luego posicione la lente de la cámara del teléfono detrás del centro del círculo de luz.

Flashes compactos, disparadores y luces para video Si tiene un flash incorporado pero quiere mucha más luz, pruebe a usar un flash esclavo compacto. Se llaman esclavos porque aceptan las órdenes del flash de su teléfono con cámara. Cuando se dispara el flash, el flash esclavo se dispara simultáneamente. No es necesario que esté físicamente conectado al flash del teléfono. A menudo es buena idea usar solamente el flash externo para eliminar la luz directa del teléfono con cámara y no crear sombras extrañas causadas por la luz que ingresa de distintas direcciones. Para lograrlo, compre un rollo de película y haga que lo revelen sin exponerlo. Corte una porción y adhiérala con cinta adhesiva sobre el flash del teléfono con cámara. Bloqueará la luz más visible pero permitirá que pase suficiente luz infrarroja para disparar el flash esclavo.

Probablemente tendrá que hacer una prueba y ajustar la exposición cuando use este tipo de flash ya que su teléfono con cámara no tendrá en cuenta el flash externo cuando calcule automáticamente la exposición. Si desea usar un flash externo que ya tiene con su teléfono con cámara, compre un disparador esclavo que se acople al adaptador de zapata (*hotshoe*) o conector PC sync del flash. Estos disparadores funcionan con muchos flashes externos, haciendo que se disparen a la vez que el flash del teléfono con cámara. Busque uno que sea para usar explícitamente con cámaras digitales. Los flashes esclavos compactos vienen en una variedad de formas ingeniosas. Además de las pequeñas unidades manuales, están las que se atornillan y se alimentan de tomacorrientes para bombillas de luz, otras con montaje de ventosas y otras que son impermeables.

Si necesita más iluminación para video, compre una luz para video compacta a batería que le ofrezca iluminación continua.

Luces infrarrojas Un flash infrarrojo se puede usar con muchos teléfonos con cámara para captar una imagen en absoluta oscuridad, o cuando el nivel de luz es simplemente demasiado bajo para la cámara. Esto funciona mejor con objetos próximos y producirá una imagen monocromática. El rango de las longitudes de onda de luz infrarroja comúnmente emitidas por los flashes infrarrojos va desde aproximadamente 750nm a 1000nm. Lo mejor es usar una luz que esté cerca de la parte más baja de este rango, porque cuanto más cerca se esté de los niveles altos más débil será la iluminación. Si baja mucho, podrá ver un débil brillo rojizo proveniente de la luz. Es esencial conseguir una luz con un haz amplio, de lo contrario verá tan solo un punto pequeño de imagen visible dentro del marco. Los flashes infrarrojos con LED múltiples funcionan bien por esta razón. Asegúrese de que se pueda probar la luz con su teléfono con cámara antes de comprarlo, o realice su compra en un lugar que ofrezca devoluciones si no funciona.

Lugares donde puede adquirir luces:
Achiever www.achiever.com.hk: flashes esclavos compactos
Bescor www.bescor.com: luces para video compactas
CameraBright www.camerabright.com: LED para teléfonos con cámara

Canon www.canon.com: flashes esclavos compactos y luces para video

Foxden Holdings www.phonephlash.com: LED para teléfonos con cámara

Greenbulb www.greenbulb.com: LED para teléfonos con cámara

LDP www.maxmax.com: flashes infrarrojos

Metz www.metz.de/en: flashes esclavos compactos

Novoflex www.novoflex.de/english: flashes esclavos compactos

Sea and Sea www.seaandsea.jp: flashes esclavos impermeables y luces para video

Sealife www.sealife-cameras.com: flashes esclavos impermeables

Sima www.simaproducts.com: paneles LED compactos, luces para video compactas

Sony www.sony.com: luces para video e infrarrojas compactas

SP Studio Systems: flashes montados en soportes, ventosas y otros flashes esclavos compactos; disparadores esclavos.

SR Electronics www.srelectronics.com: flashes esclavos compactos y luces LED en anillo

Sunpak www.tocad.com/sunpak.html: flashes esclavos compactos y luces para video

The Morris Company www.themorriscompany.com: flashes montados en soportes y otros flashes esclavos compactos

Vivitar www.vivitar.com: flashes esclavos compactos

Wein www.weinproducts.com: disparadores esclavos

Carpa de luz Las carpas de luz se usan para crear una iluminación uniforme al tomar fotos de naturaleza muerta y productos. Son especialmente útiles para iluminar objetos relucientes sin crear brillos. Se rodea el objeto con material blanco translúcido que tamiza las luces ubicadas fuera de la carpa. Usted puede construir su propia carpa con un marco de madera, metal o PVC. Se pueden encontrar muchos ejemplos de carpas de luz caseras en la Web.

Este es mi propio diseño de carpa de luz casera para objetos pequeños. Puede comprar todos los materiales por menos de $20. Necesitará:

UN FAROL CHINO BLANCO DE APROXIMADAMENTE 2 PIES DE DIÁMETRO

DOS ROLLOS DE TOALLAS BLANCAS DE PAPEL

ALGUNOS CLIPS Y ALFILERES

UNA PIEZA DE PAPEL GRUESO DE APROXIMADAMENTE 11X14 PULGADAS (POR EJ., CARTULINA O PAPEL PARA IMPRESORA DE CHORRO DE TINTA)

Tome casi todo el papel de los dos rollos de toallas de papel y colóquelo dentro del farol en forma vertical, ajustándolo al alambre de la abertura superior e inferior. De esta forma se mantendrá el farol abierto. Coloque el papel dentro del farol para que cubra parte de la base y un lateral, formando un fondo curvo. Coloque una luz a cada lado del farol, coloque su objeto sobre el papel y acerque su teléfono con cámara para tomar la foto. Asegúrese de no hacer

sombras indeseadas con la mano. Puede tomar fotografías de los objetos desde arriba o rotar el farol hacia uno de los laterales para tomar fotos frontales.

Si saca muchas fotografías de productos, considere comprar una carpa fabricada por profesionales. Las carpas que se comercializan se fabrican con telas de alta calidad y muchas se desarman para transportarlas y guardarlas con facilidad.

Para posicionar, adherir o sostener de pie objetos dentro de una carpa de luz puede usar el tipo de masilla que se vende en las tiendas de material de oficina, o comprar gel, cera o masilla adhesivos.

Lugares donde se pueden adquirir carpas de luz y masilla adhesiva:
EZCube www.ezcube.com
Interfit www.interfitphotographic.com
Lastolite www.lastolite.com
Photek www.photekusa.com
Photoflex www.photoflex.com
Smith Victor www.smithvictor.com
Pearl River www.pearlriver.com: faroles chinos
Trevco QuakeHold http://quakehold.com: **gel, cera y masilla adhesiva**

Fundas impermeables

Puede llevar su teléfono con cámara dentro de una funda impermeable cuando hace snorkel, cuando va a esquiar o cuando va a lugares con mucho polvo. Algunas fundas son simples bolsas Ziploc que podrían dificultar el uso de los controles de la cámara, pero otras están diseñadas para que pueda tomar fotografías con más facilidad. Las fundas para teléfonos con cámara no están fabricadas para resistir la presión del agua, por lo tanto, no bucee demasiado profundo con ellas. También puede comprar flashes impermeables y un gel con color para lentes con el fin de compensar el color azulado debajo del agua (ver filtros). Coloque una bolsita de desecante dentro de la funda para que absorba la humedad que pudiera condensarse.

Lugares donde puede adquirir fundas impermeables:
Aloksak www.watchfuleyedesigns.com
Aquapac www.aquapac.net
Ewa-marine www.ewa-marine.com
Kwiktec Dry Pak www.drypakcase.com

Receptores GPS Si su teléfono con cámara está equipado con un receptor GPS interno, vaya

directamente las páginas 115 y 116 para encontrar las aplicaciones que le permitirán agregar información sobre la ubicación a sus fotos; y lea más acerca de la geocodificación. Los fotógrafos peripatéticos que usen teléfonos con cámara que no tengan un GPS incorporado pero que deseen geocodificar sus fotos necesitarán un dispositivo de GPS por separado. Si usted tiene un teléfono que tiene tecnología Bluetooth y una plataforma compatible con el programa de geocodificación móvil, busque un receptor de GPS equipado con Bluetooth para poder enviar los datos GPS a su teléfono.

Lugares donde puede adquirir receptores de GPS:

Garmin www.garmin.com

Holux www.holux.com

Lowrance www.lowrance.com

Magellan www.magellangps.com

Pharos www.pharosgps.com

Sony www.sony.com

Tomtom www.tomtom.com
USGlobalSat www.usglobalsat.com

Lentes y aumentos Algunas compañías fabrican teleobjetivos y lentes de ángulo abierto que se colocan sobre la lente incorporada del teléfono con cámara. Su calidad varía, desde lentes de plástico baratas que se pegan al teléfono con cámara mediante adhesivo hasta lentes ópticas de cristal que se montan (por lo general de forma magnética) sobre una base acoplada de forma permanente al teléfono con cámara. Estas funcionan con diseños de teléfono con cámara que tienen una superficie alrededor de la lente sobre la que se puede realizar el montaje.

Una lente de aumento puede resultar útil para tomar primeros planos de objetos pequeños, y las lentes de los teléfonos con cámara son tan diminutas que una lente de aumento pequeña y económica le proporcionará la cobertura adecuada. Una lente de aumento en un estuche deslizante resulta cómoda de transportar en un bolsillo o cartera y también se coloca más fácilmente frente a un objeto para dejar las manos libres para tomar las fotos. Algunas de estas lentes vienen equipadas con luces.

También puede adquirir un tipo de lente para primeros planos que se atornilla a la lente de una cámara y simplemente se mantiene delante del teléfono con cámara. Si tiene ganas de experimentar, puede comprar lentes de cristal o plástico sin montaje y sostenerlas sobre la lente del teléfono con cámara o montarlas con Velcro o cinta adhesiva doble. Use un tubo plástico rígido para crear un cilindro que mantendrá la lente a la distancia correcta del teléfono con cámara para que los objetos estén enfocados.

Lugares donde puede adquirir lentes y aumentos para teléfonos con cámara:
Amacrox www.amacrox.com: lentes montadas sobre imanes
American Science and Surplus www.sciplus.com: lentes sin montaje
Brando http://mobile.brando.com.hk: lentes de plástico adhesivas y "telescopios" montables
Crystal Vision: lentes montadas sobre imanes
Cokin www.cokin.com: lentes montadas sobre imanes
Sima www.simaproducts.com: lentes de plástico adhesivas
Optics Planet www.opticsplanet.com: aumentos y otros elementos ópticos

Trípodes y soportes Es muy poco probable que vaya a llevar un trípode de tamaño normal con su teléfono con cámara, pero podría resultarle útil llevar un trípode compacto para teléfonos con cámara en sus viajes o para ocasiones especiales. Los trípodes para teléfonos con cámara son esencialmente trípodes de mesa con algún tipo de agarre o montaje para sostener el teléfono con cámara.

Las principales ventajas de colocar el teléfono con cámara en un trípode son que eliminará el efecto borroso provocado por el movimiento de la mano, le permitirá incluirse en las fotos con disparador automático y le permitirá mantener la imagen encuadrada de la misma forma para varias

fotos. No obstante, los trípodes para teléfonos con cámara no son muy estables ya que son muy livianos. Un poco de viento podría producir vibraciones que harían que las fotos salieran borrosas o incluso podría derribar el trípode. Para lograr que el trípode para teléfonos con cámara sea más estable frente al viento, lleve una bolsa Ziploc dentro de una bolsa de red con un gancho. Llene la bolsa Ziploc con agua, arena o piedras, y engánchela al trípode para que cuelgue desde el centro. Si el trípode es demasiado pequeño para este truco, simplemente lleve una cuerda para poder atar una piedra del tamaño adecuado en el centro de trípode para hacer peso.

Otra forma de estabilizar el teléfono con cámara es comprar un portateléfonos rígido con un gancho en el reverso para poder enganchar el teléfono a un objeto estable. Puede encontrar versiones genéricas económicas en la mayoría de las tiendas de teléfonos celulares y en Internet. Algunas compañías también fabrican varios tipos de ganchos, incluso montajes magnéticos. Asegúrese de poder operar el teléfono con cámara cuando se encuentre en el portateléfonos.

Soportes para teléfonos con cámara:
Joy Innovations www.joyinnovations.com: trípodes
Krusell www.krusell.se: portateléfonos y ganchos
Sunpak www.tocad.com/sunpak.html: trípodes
Sima www.simaproducts.com: trípodes

Filtros No puede añadir un filtro de lente estándar a un teléfono con cámara, pero podrá encontrar un filtro adhesivo económico en una tienda de artículos electrónicos o simplemente colocar un filtro regular frente a la lente. Llevar un polarizador en el bolsillo es una buena idea porque cortará el reflejo en situaciones de brillo, aumentará el contraste y la saturación de color, y le permitirá tomar fotos a través de un vidrio o del agua. Los anteojos polarizados también servirán. Asegúrese de mantener el filtro tan cerca de la lente como sea posible para evitar el rebote de la luz entre la lente y el filtro.

Si va a sumergir el teléfono con cámara, pruebe a adherir un pedazo de gel CC30R sobre la lente antes de colocar el dispositivo en una funda sumergible. Es del mismo color que un filtro estándar sumergible y compensará el tinte azulado de la luz bajo el agua para darle una apariencia más natural a los objetos de tono cálido como el coral o los peces.

Hay cientos de filtros de color y efectos especiales disponibles para los que quieren experimentar.

Lugares donde puede adquirir filtros:
Hoya www.thkphoto.com: filtros
Kenko www.thkphoto.com: filtros
Kodak www.kodak.com: polarizadores, filtros y geles
Lee Filters www.leefilters.com: filtros y geles
Opti-flex www.visualdepartures.com/optiflex.html: filtros y geles
Sunpak www.tocad.com/sunpak.html: filtros

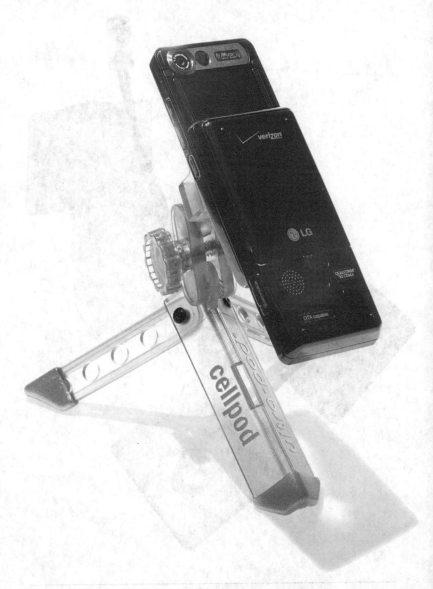

Tiffen www.tiffen.com: filtros

Filtros de alta calidad más costosos a tener en cuenta si los usará también con una cámara especializada.

B+W www.schneideroptics.com:

Heliopan www.hpmarketingcorp.com/heliopan.html

Ayudas de visualización Si está tomando fotos en condiciones de luz intensa brillante, puede resultar difícil ver la imagen en la pantalla de su teléfono con cámara. Una capucha para el LCD protegerá la pantalla de la luz directa. Hágala usted mismo con cuatro pedazos de cartón unidos y adheridos al teléfono con cámara con una banda elástica. También puede comprar capuchas para LCD que se fijen al teléfono con cámara con una cinta. Algunos teléfonos con cámara incorporan visores oculares para alejar la luz ambiente de la pantalla y hacer que se pueda ver mejor. Una lupa de LCD ofrece una imagen ampliada de la pantalla y le permite ajustar el foco del visor ocular si su vista no es 20/20.

Si su teléfono no viene con un espejo para autorretrato próximo a la lente, puede comprar un espejo convexo adhesivo para el teléfono.

Lugares donde puede adquirir capuchas para LCD y lupas:

Delkin www.delkin.com

Hoodman www.hoodmanusa.com

Photodon www.photodon.com

Lugares donde puede adquirir espejos adhesivos:

Greenbulb www.greenbulb.com

Cargadores portátiles Tomar fotos y videos puede consumir la batería del teléfono rápidamente. Si está lejos de un tomacorriente, cargue la batería con un cargador solar o para auto. Incluso puede comprar bolsas con cargadores solares incorporados. Para emergencias, use un cargador manual económico a manivela. Si está planeando salir de viaje y no quiere llevar consigo varios cargadores, considere la posibilidad de comprar un cargador para dispositivos múltiples. Algunos incluyen conexiones de CA y para auto.

Lugares donde puede adquirir cargadores portátiles:

Boxwave www.boxwave.com: cargadores para dispositivos múltiples

PowerFilm www.powerfilmsolar.com: cargadores solares enrollables y plegables

Sidewinder www.sidewinder.ca: cargadores a manivela

Sima www.simaproducts.com: flash a manivela con cargador

Soldius www.soldius.com: cargadores solares y bolsas cargadoras

Si tiene un teléfono con cámara, probablemente ya haya ubicado el disparador y dominado la técnica de sostener la cámara y oprimir el botón. Pero hay muchas más opciones en fotografía y videografía con teléfono con cámara. Conocer las configuraciones, las técnicas y accesorios disponibles puede ayudarle a captar imágenes más interesantes y a disfrutar más al hacerlo. En cierta medida tomar fotografías con un teléfono con cámara no difiere tanto del uso de una cámara o videocámara digital. Las reglas y técnicas generales se aplican a cualquier dispositivo de captación de imagen. Sin embargo, los teléfonos con cámara también tienen sus puntos fuertes y débiles. Las técnicas y herramientas descritas en este capítulo incluyen desde conocimientos convencionales sobre fotografía a peculiaridades de la toma de imágenes con teléfonos móviles.

DIEZ REGLAS BÁSICAS

Estas reglas se aplican a cualquier tipo de foto. Describen las mejores

configuraciones básicas para usar con los teléfonos con cámara, las pautas para la composición de imagen, las formas de compensar las desventajas de los teléfonos con cámara, y proporcionan consejos útiles para fotografía y videografía.

1 **Use la regla de tercios** Cuando componga una imagen, imagine dos líneas horizontales y dos líneas verticales cruzadas como en una cuadrícula del juego de tres en raya. Coloque líneas y divisiones fuertes en su imagen, como el horizonte, en las líneas de la cuadrícula y permita que los elementos de interés caigan en las intersecciones. Algunos teléfonos con cámara le permiten activar una cuadrícula en la pantalla de vista previa de la imagen. También puede trazar su propia cuadrícula en la protección transparente del LCD con un marcador. Otra opción son los programas de edición de imágenes que crean una guía de composición superpuesta que permite recortar la imagen para adaptarla a varios principios de composición (ver la sección de herramientas de software).

Estabilice el teléfono con cámara Las funciones de estabilización de la imagen son ahora comunes en las cámaras digitales compactas. Use esta función de estabilización para video o fotos, si su teléfono con cámara la tiene. Los teléfonos con cámara son tan livianos que resulta casi imposible evitar que se muevan y que las imágenes salgan borrosas. **2**

Este problema empeora cuando hay poca luz, ya que el teléfono con cámara reduce la velocidad del disparador para permitir que entre más luz y tener así mayor oportunidad de captar el movimiento. Para paliar este problema, sostenga el teléfono con cámara con ambas manos y apoye la parte superior de los brazos en el cuerpo cuando dispare. También puede resultar útil apoyar la mano en un objeto inmóvil como un poste de teléfono o un árbol, o usar un trípode (ver accesorios) u otros apoyos. Para fotos preparadas, el autotemporizador le ayudará a evitar inclinar el teléfono al oprimir el botón del disparador.

3 **Use la configuración de mayor resolución** A menos que esté seguro de que lo único que quiere hacer con sus imágenes es enviarlas a otro teléfono móvil o cargarlas en Internet, use la configuración de mayor resolución disponible. Si más tarde desea imprimir una foto, se alegrará de haberlo hecho. Al filmar un video, una mayor resolución muestra más grado de detalle y permite una imagen más grande al reproducir el video en la

pantalla de una computadora. Si su teléfono con cámara tiene una ranura para tarjeta de memoria, use una tarjeta de alta capacidad para no tener que reducir la resolución por falta de espacio. Si el teléfono es compatible con software que le permita subir sus imágenes a una galería o moblog con la máxima resolución, úselo para dejar espacio en la tarjeta de memoria en vez de sacrificar la calidad de imagen.

Use la configuración de mayor calidad La mayoría de los teléfonos con cámara le permiten seleccionar un nivel de calidad para las imágenes. Esto determina el nivel de compresión cuando se guardan las imágenes. Cuanto mayor sea la configuración de calidad, menor será el nivel de compresión. Seleccione la configuración de mayor calidad disponible para perder el menor grado de detalle y evitar que la foto salga borrosa. Reduzca la resolución si tiene que elegir entre resolución y calidad por cuestiones de espacio y es poco probable que vaya a imprimir las fotos. La imagen se verá bien en una pantalla incluso con una resolución

REGLA DE TERCIOS: Imagine su fotografía como si tuviera superpuesta una cuadrícula de tres en raya para componerla de una forma más precisa. Coloque detalles interesantes en las intersecciones, como se muestra a continuación.

VGA o QVGA , pero una compresión demasiado pesada hará que la imagen se vea peor en cualquier medio de visualización.

Filme videos a la velocidad de cuadro adecuada Si su teléfono con cámara le da la opción, use la velocidad de cuadro más alta disponible para videos, a menos que desee una velocidad menor por cuestiones de efecto. Los dispositivos más avanzados pueden filmar a 30 cuadros por segundo, la misma velocidad que usa la mayoría de las videocámaras digitales. Algunos filman a una velocidad más cercana a los 24 cuadros por segundo, la velocidad que normalmente se usa para filmar en película fotográfica. La reducción a aproximadamente 15 cuadros por segundo da como resultado un metraje más discontinuo con una apariencia similar a la de una película muda vieja. Las velocidades de cuadro superiores ofrecen una apariencia más homogénea pero ocupan más memoria, por lo que si su teléfono con cámara tiene una ranura para tarjeta de memoria y usted va a filmar mucho, use una tarjeta de alta capacidad.

Use una configuración de sensibilidad (ISO) baja si es posible Muchos teléfonos con cámara no le permiten controlar la configuración ISO, pero si tiene uno que se lo permite, sáquele partido. Con buena luz, configure el valor ISO en un número bajo, como 100. Cuanto menor sea el número, menor será el ruido visual que aparecerá en sus imágenes. A medida que baja el nivel de luz, aumente la sensibilidad a la luz del sensor usando una configuración ISO más alta o pasando al valor ISO automático. Las fotos saldrán con más ruido visual con niveles ISO más altos, pero a veces eso es mejor que nada.

Configure el tono de color adecuado La mayoría de los teléfonos con cámara ofrecen algunas configuraciones de balance de blancos, junto con algunos efectos de color como blanco y negro y sepia. Consulte la Piedra Rosetta para teléfonos con cámara si desea información sobre las funciones de cada configuración. En general, conviene tener en cuenta el tipo de luz en el que se toma la fotografía y seleccionar las configuraciones de color que correspondan al tipo de luz. El uso de una configuración de balance de blancos designada para el tipo de luz de la escena a menudo produce resultados más naturales que el balance de blancos automático, en especial con luz fluorescente. Si la luz es mixta (tal vez focos incandescentes y la luz natural de una ventana) es preferible usar el balance de blancos automático. Tome algunas fotografías de prueba para ver qué funciona mejor. Si la luz es muy tenue y las fotos tienen mucho ruido visual, pruebe a usar el modo monocromático o a convertir las fotos a blanco y negro o sepia con la herramienta de edición de imágenes. Las motas que en color se ven feas pueden darle a la imagen una aspecto de atmósfera granulada en tonos de gris o sepia. Tomar fotografías en blanco y negro en cualquier luz puede ayudarle a desarrollar su buen ojo de fotógrafo al permitirle concentrarse en la relación entre la luz y la sombra sin la distracción del color.

8 **Use el zoom digital con criterio** Una cantidad limitada de teléfonos con cámara ofrecen zoom óptico, que brinda más flexibilidad en la composición de la fotografía. No hay razón para no usarlo. Casi todos los teléfonos con cámara están equipados con zoom digital, pero generalmente no es una buena idea usarlo. El zoom digital es básicamente una función de recorte que corta y guarda la porción de la imagen disponible para el sensor en términos ópticos, y en última instancia degrada su calidad. Cuando sea posible, opte por acercarse o alejarse: camine unos pasos hacia atrás o hacia adelante para cambiar el encuadre en lugar de usar un zoom digital o hacer que se muevan los retratados.

Es probable que a veces la composición sea más importante que la calidad, por ejemplo, si está filmando el video de un orador y quiere que la cabeza y el torso del orador llenen la mayoría del cuadro. En cualquier caso, no verá el rostro de la persona con claridad, pero si usa el zoom digital, saldrá bien la composición de la imagen. Simplemente recuerde que el zoom digital afectará de manera negativa la calidad de las fotos y los videos y, por lo tanto, solamente debe usarse cuando la alternativa sea peor.

9 **Cuente con el retardo del disparador** Si alguna vez usó una cámara digital compacta, estará familiarizado con el retardo del disparador. Es el retardo que existe entre el momento en que oprime el disparador y el momento en que se capta la imagen. En los teléfonos con cámara muy simples, el retardo es insignificante. Sin embargo, las cámaras más complejas tienden a tener retardos perceptibles, especialmente con el autofoco. Acostúmbrese al tiempo que tarda su teléfono con cámara para que cuando se presente la ocasión sepa calcular el momento de oprimir el disparador para captar el momento más interesante.

10 **Decida cuál será el tema de la fotografía antes de tomarla** Si va a tomar una imagen o filmar un video, piense en la historia que va a contar en la foto o video antes de tomarla o filmarla. ¿Cuál es el tema principal de la foto? ¿Qué está intentando transmitir? ¿Qué elementos de la escena ayudan a contar la historia, y cuáles son las notas secundarias y las tangentes que es preferible descartar? Pregúntese qué aspecto de lo que ve le mueve a tomar la foto y piense cuál es la mejor forma de mostrárselo a quien la vea.

Vaya a once Preste atención. Hay veces en que lo único que queremos es sostener la cámara en alto y oprimir el botón. Pero cuando quiera la mejor imagen, preste atención al tema y su iluminación. Considere cómo se ven juntos, qué es lo que visualmente resulta interesante del conjunto y cómo puede usar las herramientas a su disposición para crear una imagen más precisa. Tomar una buena fotografía o video consiste en aportar su forma de ver; y eso es algo que la tecnología nunca podrá automatizar.

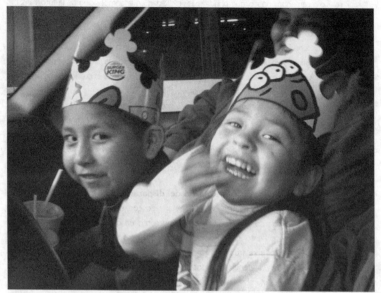

ACÉRQUESE A SU MODELO: Cuando el fondo de la imagen está muy cargado y la iluminación es cuestionable, llene el cuadro de su teléfono con cámara acercándose al modelo.

No hace falta ser un analista de mercado para descubrir que la mayoría de la gente usa sus teléfonos con cámara para fotografiar a otra gente. Estas técnicas le ayudarán a destacar a sus modelos humanos. La mayoría también son útiles para las mascotas.

Manténgase a un brazo de distancia Llenar el cuadro con el rostro de una persona es una forma fácil de evitar una mala composición. Sin embargo, la mayoría de las lentes de los teléfonos con cámara tienden a producir una distorsión de barril que hace que el rostro de la persona parezca un reflejo en un picaporte brillante. Para evitar este efecto, mantenga la cámara a un brazo de distancia del sujeto. Si quiere acercarse, fotografíe a la persona desde un ángulo de tres cuartos o un ángulo levemente superior en lugar de tomar una fotografía recta o con un ángulo cerrado.

Para los videos, asegúrese de estar lo suficientemente cerca de sus modelos como para captar las voces con claridad.

Elija la orientación de cuadros correcta Una orientación vertical por lo general es mejor cuando fotografía a una o dos personas solamente. Esto le permite cubrir una mayor porción del cuadro con personas y no con elementos de fondo superfluos. Sin embargo, si desea mostrar parte de lo que rodea a los modelos, es preferible una orientación horizontal. Simplemente recuerde la regla de tercios. Colocar a una o dos personas descentradas en una foto horizontal casi siempre crea una fotografía más sólida que ubicarlas justo en el medio. Para los videos, siempre use la orientación horizontal ya que es así como se mostrará el video. Encuadre el rostro del modelo ligeramente descentrado, dejando un pequeño espacio por encima de la cabeza.

Busque el ángulo correcto Es necesario que le preste especial atención al ángulo que piensa usar para cada modelo. Cuando fotografíe niños o mascotas, por ejemplo, puede tomar mejores fotografías si se agacha y saca la foto a su nivel en lugar de sostener la cámara por encima de ellos. Cuando fotografíe adultos, pruebe con diferentes ángulos de composición y de luz para ver cuál es más favorable. Use la luz de una ventana o coloque una lámpara a un costado del rostro de la persona para crear un efecto dramático. Use un ángulo de 20 a 45 grados para la luz con respecto al rostro de la persona para darle mayor dimensión. Si las sombras son más duras de lo que quiere, intente tamizar la luz con una pantalla o alguna tela blanca translúcida. Evite fotografiar a una persona de frente con flash incorporado. Se produce un efecto plano y rara vez es la opción fotográfica más atractiva.

HAGA REBOTAR UNA LUZ EN EL MODELO: Cuando el modelo esté en la sombra, no dude en hacer rebotar cualquier tipo de luz en el techo o una pared cercana (preferentemente de color blanco o claro) para que la foto salga mejor.

Haga rebotar la luz Si el rostro de su sujeto presenta manchones claroscuros creados por la iluminación irregular, puede hacer rebotar la luz del sol, un flash manual o una luz (como una lámpara flexible) en las áreas oscuras colocando una tarjeta blanca grande en ángulo para que la luz incida en la

tarjeta y rebote en el modelo. Experimente con los ángulos para que la iluminación sea uniforme. Si está en un lugar cerrado donde el techo es blanco, apunte una luz potente o un flash manual al mismo para crear una luz más favorable en lugar de apuntar la luz directamente a su sujeto.

Evite la luz directa del sol Las personas se verán mejor, más felices y más atractivas si no tienen los rayos del sol en la cara. Si es un día nublado, tiene suerte. Es una de las mejores situaciones de iluminación para tomar fotografías de personas al aire libre. Si es un día soleado, haga que los retratados se paren en el espacio de sombra más brillante que pueda encontrar. El objetivo es alejarlos de la luz intensa y, a su vez, evitar las áreas demasiado oscuras que puedan aumentar la cantidad de ruido visual en la imagen.

Tenga presentes los objetos de fondo Los objetos distantes detrás de una persona pueden parecer mucho más cerca en un teléfono con cámara porque las cámaras tienden a no tener el rango de profundidad de campo que ofrecen las cámaras digitales. El espacio parece comprimido. Evite incluir objetos de fondo de la misma altura que los modelos y que puedan competir con los rostros de las personas fotografiadas. No permita que haya objetos en el fondo, por detrás de las cabezas de las personas. Si quiere conseguir un efecto de fondo borroso, puede usar una herramienta del programa de edición de imágenes para suavizarlo. Otra opción es usar la técnica de paneos panorámicos, según se describe en la sección sobre deportes.

Un error a evitar es el de tener un fondo completamente negro que dé la sensación de que los sujetos están flotando en el espacio. Por lo general, es lo que ocurre cuando usa el flash incorporado del teléfono con cámara en un área oscura. Cambiar el modo del teléfono a retrato nocturno a menudo resuelve el problema. Un flash manual también puede resultar útil, aunque si lo acerca demasiado al modelo, la persona quedará sobreexpuesta.

Aléjese de las paredes Puede que crea que una pared sirve de fondo plano sin obstrucciones, lo cual sería verdad si la pared estuviera iluminada con luces brillantes como lo hacen los fotógrafos en sus estudios. Pero es muy probable que no sea así, y el resultado será mucha sombra oscura contra la pared, especialmente si usa un flash. Pídale a las personas que se coloquen lo suficientemente lejos de la pared como para minimizar sombras no deseadas.

Si tiene un flash externo o una luz brillante, puede usar una pared blanca para hacer rebotar la luz. Póngase de espaldas a la pared, ubique al grupo delante de usted para llenar el cuadro y apunte la luz o flash a la pared. La pared servirá como un gran reflector porque arrojará una luz uniforme y favorecedora sobre los sujetos. Si la pared no es blanca sino de un color claro con un tono cálido, probablemente no haya problemas, pero evite hacer rebotar la luz en azules o verdes. Puede que les dé a las personas un aspecto enfermizo.

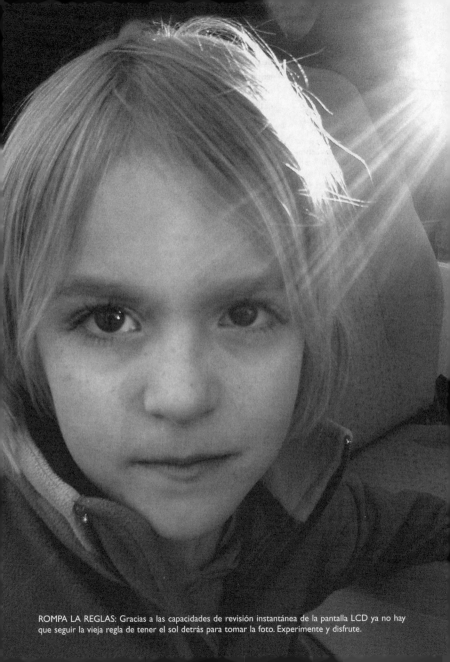

ROMPA LA REGLAS: Gracias a las capacidades de revisión instantánea de la pantalla LCD ya no hay que seguir la vieja regla de tener el sol detrás para tomar la foto. Experimente y disfrute.

¿Siente pereza? Busque un telé-
fono con cámara que incorpore
el software que hará la mitad
del trabajo por usted. Los inno-
vadores en tecnología de imá-
genes digitales de Fotonation han
creado un software buscador de
rostros que detecta automática-
mente los rostros en una escena
y los ubica cuando se mueven
dentro del cuadro. Cuando toma
la foto, el software optimiza la
exposición, el enfocado y las
configuraciones de color para
los rostros que ha detectado. El
buscador de rostros FaceTracker
puede localizar hasta un total de
ocho rostros al mismo tiempo.

Ajuste la exposición para grupos con diferentes tonos de piel Los teléfonos con cámara no son muy buenos para captar un amplio rango de luz y sombra en una foto, lo cual puede resultar un problema al fotografiar a un grupo de personas con distintos tonos de piel. Intente colocar a las personas de tez más oscura más cerca de la fuente de luz de la foto o en el área mejor iluminada en una escena al aire libre. Si está usando el flash de la cámara, coloque a las personas de tez más oscura más cerca de la cámara. Use la función de compensación de exposición de su cámara para ajustar el brillo de la imagen en el LCD hasta que parezca que el rostro de todas las personas está razonablemente bien expuesto.

Sáquele partido a la luz de fondo A veces puede usarse la luz de fondo para lograr un buen efecto. Si la luz está directamente detrás de la cabeza, puede iluminar el cabello de la persona y crear un efecto de halo que la separa del fondo. Primero asegúrese de que la luz no destelle directamente en la lente. Luego use la función de compensación de la exposición para que el rostro de la persona no se vea demasiado oscuro. Si su teléfono con cámara cuenta con un fotómetro, puede usarlo para lograr la exposición correcta. Otra opción es irse al otro extremo y reducir la exposición para tomar una silueta. Si la luz de fondo es muy fuerte, probablemente hará que el fondo se vea blanco, por eso es mejor intentar usar técnicas para iluminación de fondo con una fuente de luz que no sea demasiado brillante.

Use la función de eliminación de ojos rojos en lugar de un flash previo Algunos teléfonos con cámara vienen con unidades de flash incorporadas con modo de reducción de ojos rojos, y muchos ofrecen la función de eliminación de ojos rojos que se aplica a la foto después de haberla tomado. El efecto ojos rojos se produce cuando la luz del flash de la cámara pega en el ojo e ilumina los vasos sanguíneos expuestos por la pupila. Las unidades de flash de los teléfonos con cámara suelen estar muy cerca de la lente, lo cual significa que la luz golpeará el ojo en casi el mismo ángulo desde el cual la lente captará la imagen, y luego rebotará directamente de vuelta a la lente. Esto puede hacer que se produzca el efecto de ojos rojos. La función de reducción de ojos rojos dispara una luz antes del flash para que las pupilas de los sujetos se contraigan y así lograr que pase menos luz que ilumine los vasos sanguíneos.

Aunque a veces funciona, la mayoría de las veces es molesto para las personas que están siendo fotografiadas. La reducción de ojos rojos también demora la foto. Por otra parte, la eliminación de ojos rojos simplemente encuentra los ojos rojos en las fotos que ya ha tomado y reemplaza el color rojo por un color oscuro. En mi experiencia, esta tecnología funciona bien y produce resultados de apariencia natural.

ESCENAS DE CALLE Y NOTICIAS

Tanto si le interesa la fotografía de calle por razones artísticas o si quiere que sus imágenes sean más adecuadas para la distribución periodística, recordar estos puntos le ayudará a captar las historias que se cuentan en los espacios públicos.

Apague el sonido de la cámara y la lámpara de asistencia del autofoco Si el sonido del disparador puede sorprender a su modelo, apague la lámpara de asistencia del autofoco y configure el foco en infinito. La profundidad de campo es lo suficientemente amplia en la mayoría de los teléfonos con cámara como para que el modelo quede enfocado a menos que se acerque demasiado.

No sea tímido Las personas generalmente advierten cuando se las está fotografiando y podrían enojarse si intenta ocultar sus intenciones. Sea directo respecto a su identidad y por qué está tomando fotografías. Si está en un país extranjero, aprenda cuál es la forma correcta de dirigirse a la gente e intente obtener información acerca del protocolo fotográfico local antes de comenzar a tomar fotos. Esté preparado para recibir una respuesta negativa ocasionalmente. Tendrá otras oportunidades.

Capte el contexto Recuerde las preguntas esenciales, quién, qué, cuándo, dónde, por qué y cómo, e intente responder la mayor cantidad de preguntas con su imagen. Intente dejar claro qué está haciendo la persona fotografiada y con quién. Cuando tome una fotografía de un edificio u objeto, trate de incluir otros elementos cercanos que indiquen su ubicación o entorno. Verifique la correcta configuración del calendario y el reloj de su teléfono con cámara para que las imágenes que tome contengan la información precisa.

No use el zoom ni los recuadros demasiado en video
Encuadre a la persona u objeto filmados y mantenga el cuadro hasta que ya no sirva, luego intente volver a centrar el cuadro usando el zoom o moviendo la cámara sólo una vez. Si lo que

FOTOGRAFÍA DE CALLE AUTOMÁTICA

Si está buscando un nuevo enfoque para la fotografía de calle, quiere saber qué pasa a sus espaldas cuando camina o simplemente siente pereza, échele un vistazo a WayMarkr (http://waymarkr.com). Es un software que tomará fotos por usted mientras mira escaparates. Cuando lo activa en su teléfono con cámara, WayMarkr capta una serie continua de fotos y las envía a su cuenta en el sitio WayMarkr. Obtendrá los mejores resultados si sujeta el teléfono con cámara con una correa a su cuerpo, o a un objeto relativamente estable que lleve consigo, para que no se mueva de un lado a otro. En este sitio Web, usted puede publicar sus imágenes o relacionarlas con un mapa que muestre dónde fueron tomadas. Para usar Waymarkr, tendrá que tener un teléfono con cámara compatible y un plan de servicio de datos.

está filmando se está moviendo, intente seguir el movimiento con su teléfono con cámara, manteniendo a la persona u objeto filmados en el mismo lugar en el LCD. Mantener el cuadro fijo y permitir que lo que esté filmando entre y salga del cuadro también puede ser un buen recurso.

Pida nombres y comentarios Todas las organizaciones de noticias a las que presente sus imágenes querrán saber los nombres de las personas fotografiadas, y probablemente agradecerán tener información sobre la relación de las personas con el hecho que está captando (jugador de un torneo, testigo de un delito, etc.), así como sus edades y ocupaciones. Tampoco sería mala idea tener una cita relevante para enviar junto con la foto. Use el subtítulo del video o la grabadora de voz del teléfono para recabar esta información, y pídales a las personas que deletreen sus nombres.

Obtenga buen sonido Por lo general la gente tolera más la baja calidad de imagen que la baja calidad de sonido. Si está filmando un video, asegúrese de que se pueda escuchar lo que dicen los individuos filmados con claridad e intente eliminar los ruidos de fondo altos. Proteja el micrófono del viento. Intente no hacer ruidos ni comentarios que puedan distraer.

Capte el "rollo B" Los videógrafos profesionales a menudo captan lo que ellos denominan metraje del "rollo B" junto con el video principal. Generalmente se usa al comienzo de un clip o en transiciones entre diferentes segmentos de un video para situar una escena. Por lo tanto, si está haciendo una entrevista en una calle concurrida, capte una toma amplia de esa calle por unos instantes para el rollo B.

Busque un lugar elevado Si está filmando un acontecimiento donde hay mucha gente o la situación es caótica, intente encontrar un lugar alto para filmar. Puede resultar interesante tratar a la escena de calle como un paisaje en lugar de concentrarse en las interacciones entre las personas. Tomar la escena desde arriba, o desde otra perspectiva poco convencional, puede desplazar la atención del espectador hacia el lugar en sí y alejarla de las personas que pasan. Este método puede resultar especialmente efectivo en videos o en una serie de fotos que muestren los cambios que ocurren en un lugar particular en el curso del tiempo.

Use el modo de toma continua Algunos teléfonos con cámara avanzados ofrecen el modo de toma continua que captará una serie de fotografías al mantener el disparador presionado. Si está fotografiando una interacción animada, una secuencia puede ayudar a contar la historia completa. El modo de toma continua también puede resultar útil cuando las condiciones hagan difícil mantener la cámara fija o mantener la visualización continua del tema.

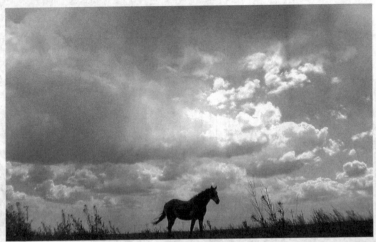

CREE UNA SILUETA: Si desea que aparezca la silueta de un objeto en primer plano, como hizo Clark aquí, permita que el medidor de luz de su teléfono con cámara mida la luz del cielo.

Para captar

detalles, no se puede comparar un teléfono con cámara con las cámaras más grandes y pesadas que prefieren muchos fotógrafos de paisajes. Sin embargo, nadie los gana en cuanto a comodidad. Aunque los teléfonos con cámara no reproducen los detalles más precisos del paisaje, sí pueden captar la configuración y aspecto del terreno concentrándose en trazos más amplios.

Ponga el horizonte en el lugar correcto Mantenga el horizonte derecho a menos que tenga una buena razón compositiva para inclinarlo. Muchas gente toma fotografías de paisajes con orientación de cuadro horizontal y el horizonte cerca del centro de la imagen. A veces, es mejor posicionar el horizonte alto para captar una porción mayor del terreno y sus alrededores. Otras, es preferible posicionar el horizonte bajo para enfatizar la presencia dramática del cielo. Ambas técnicas pueden funcionar bien con una orientación de marco vertical. Haga la prueba de tomar la misma foto con el horizonte a un tercio del borde inferior del cuadro y a un tercio del borde superior para ver cuál prefiere. Asegúrese de ajustar la exposición para que el área que esté enfatizando muestre la mayor cantidad de detalle.

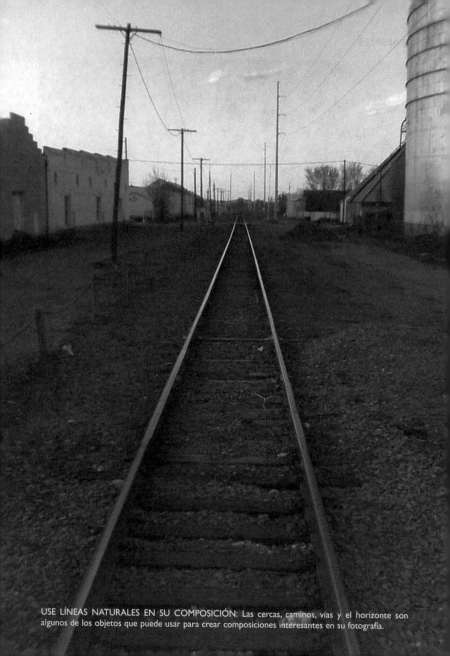

USE LÍNEAS NATURALES EN SU COMPOSICIÓN: Las cercas, caminos, vías y el horizonte son algunos de los objetos que puede usar para crear composiciones interesantes en su fotografía.

Agregue interés con un objeto en primer plano Incluya una persona u objeto cercano en el paisaje para mayor precisión visual y una perspectiva valiosa. La inclusión de objetos en primer plano es especialmente aconsejable con los teléfonos con cámara, ya que no pueden captar mucho detalle en áreas alejadas. Si los incluye ligeramente fuera del centro, puede salirle una foto digna de premio. Si está usando el autofoco, antes de oprimir del todo el disparador, enfoque el objeto, mantenga el disparador presionado a medias para que el objeto se mantenga enfocado y vuelva a encuadrar la imagen para que el objeto quede a un lado.

Espere la "hora mágica" Los teléfonos con cámara no suelen captar un amplio rango de claroscuros en una foto. Usualmente tendrá que elegir: un terreno bien expuesto con un cielo casi despejado o un cielo que muestre algunos detalles de nubes pero que tenga un terreno oscuro y amorfo. Hacia el amanecer y atardecer, la "hora mágica" como la llaman los fotógrafos, el cielo está lo suficientemente colorido como para que incluso un teléfono con cámara pueda captar la tierra y el cielo con una exposición bastante buena.

Enfoque para lograr la máxima profundidad de campo Los teléfonos con cámara suelen tener una profundidad de campo bastante grande, por eso probablemente la mayoría de los paisajes estarán enfocados independientemente de las configuraciones que use. Los teléfonos con cámara sencillos tienen un foco fijo; pueden solamente apuntar y sacar la foto. Si su teléfono con cámara es más avanzado y le permite controlar en parte el foco, seleccione el modo paisaje o foco al infinito. Si tiene autofoco, haga foco en un tercio de la escena (desde el borde inferior del cuadro). Obtendrá más profundidad de campo detrás del punto del foco más nítido, de modo que mantenga el punto bajo en la foto para optimizar la nitidez general de la imagen.

Use líneas convergentes para crear profundidad Puede evitar que la fotografía de un paisaje se vea como el telón barato de fondo de un retrato de estudio incluyendo líneas paralelas que vayan desde el primer plano hacia el fondo y parezcan converger a la distancia. Los caminos, canales y surcos de cultivos pueden ayudar a crear una sensación de profundidad y dimensión, atrayendo la vista del espectador a la fotografía.

Use diagonales para crear una imagen más dinámica Las líneas diagonales también sirven para crear una sensación de profundidad en los paisajes. Como ya dijimos, busque una línea que comience en el primer plano y que atraiga la vista del espectador a la fotografía. Los elementos como cercas y ríos son buenas opciones; pero si hay áreas con fuertes contrastes en el paisaje en sí, montañas y dunas, por ejemplo, trate de encuadrarlas de modo que las líneas creen diagonales dinámicas entre ellas.

Tome fotos panorámicas Algunos teléfonos con cámara incluyen modo panorámico especializado que le ayuda a alinear tres fotos una al lado de la otra y luego automáticamente las junta en un archivo. Si no lo tiene, puede usar un software de terceros para unir imágenes en su computadora y crear panorámicas a partir de varios cuadros. Un trípode para teléfonos celulares le ayudará a alinear las tomas.

Use un polarizador El polarizador es uno de los filtros fotográficos más útiles. Reduce el reflejo, aumenta el contraste y el color, y disminuye el brillo en las escenas soleadas para reducir las probabilidades de sobreexposición. Si quiere tomar una fotografía de algo que se encuentra debajo de una superficie de agua transparente o detrás de un paño de vidrio, el polarizador lo revelará en su fotografía. Aunque no puede montar un filtro en un teléfono con cámara, puede llevar uno en el bolsillo y sostenerlo delante de la lente. (Si usa anteojos polarizados, ya lleva un filtro consigo). Sostenga la superficie del polarizador lo más cerca posible de la superficie de la lente para evitar captar manchas de luz o áreas oscuras.

Combine dos exposiciones Con frecuencia, los límites de los teléfonos con cámara le dejan solamente una opción: o un terreno con matices cálidos o un cielo con texturas ricas. Una forma de sortear este obstáculo es tomar dos fotos y combinarlas. Primero, estabilice la cámara (preferentemente con un trípode para teléfonos con cámara) para mantener exactamente el mismo encuadre en ambas fotografías. Componga la foto en la pantalla de LCD para que la línea entre la tierra y el cielo no tenga demasiadas curvas problemáticas; luego tome una fotografía con la compensación de exposición bien baja para lograr una buena exposición del cielo y una con la compensación de exposición bien alta para exponer la tierra. El disparador automático puede ayudar a mantener la cámara lo más quieta posible. Cuando lleve las imágenes a su casa, necesitará un programa de software que combine las imágenes automáticamente o que le permita sobreponerlas en forma manual y borrar la tierra oscura en la imagen expuesta para el obtener el mayor grado de detalle del cielo.

Controle la velocidad del disparador para los efectos de agua en movimiento Si desea darle un efecto suave a una cascada o un rápido, use una velocidad menor. Para lograr un efecto marcado que congele la acción del agua, use una velocidad rápida. Si tiene uno de los pocos teléfonos que ofrecen exposición manual o de prioridad del disparador, establíicelo con un trípode u otro apoyo y configure la velocidad del disparador a 1/30 segundos o menos para lograr un efecto suave de agua. Use una velocidad de 1/250 o más para congelar la acción y mostrar más detalle. El modo deporte normalmente aumenta la velocidad del disparador, mientras que el modo nocturno lo desacelera. Si quiere el aspecto más suave posible, espere hasta el crepúsculo, use el modo nocturno y suba la compensación de exposición. Esta es una buena idea si está fotografiando una fuente y quiere mostrar el arco del agua.

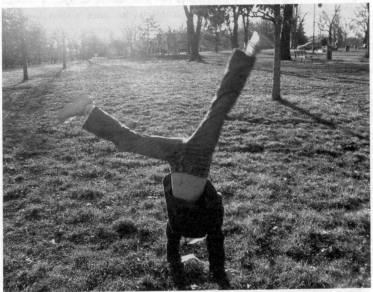

CONTROLE EL RETARDO DEL DISPARADOR: Cuando tome fotos en acción, enfoque el teléfono con cámara en el punto en el que se desarrolla la acción para contrarrestar el retardo, el tiempo entre el momento que se oprime el botón y el momento en el que la cámara toma la imagen. Sepa cuál es el retardo y aprenda a usarlo a su favor.

Tomar fotos y videos de objetos y personas en movimiento rápido

es difícil con un teléfono con cámara, pero se puede hacer. Aquí le presentamos algunos consejos para ayudarle a sortear las limitaciones de su teléfono con cámara y tomar fotos con acción.

Siga el juego Tanto si encuentra en un evento deportivo profesional como en un juego de una liga menor, es poco probable que pueda acercarse lo suficiente a la acción para poder fotografiar bien a los jugadores individuales. Los fotógrafos de deportes profesionales usan lentes enormes para tomar los primeros planos. Obviamente, estas lentes no se consiguen para los teléfonos con

cámara. En lugar de concentrarse en los jugadores individuales, intente captar la dinámica del grupo. Asegúrese de conocer lo suficiente sobre el juego para poder anticipar las jugadas e incluir las partes y objetos relevantes en la foto. Anticipar la acción también puede ayudar a compensar el retardo del disparador: oprima el disparador justo antes del momento más dinámico de la juga-da. Si está usando el autofoco en lugar del modo de foco fijo o infinito, intente primero enfocar el área donde espera que se desarrolle la mejor acción para poder captarla cuando suceda. Hágalo presionando el disparador hasta la mitad y sosteniéndolo. Para obtener otra foto interesante, use el modo panorámico del teléfono (si dispone de esta función) para captar una jugada en tres fotos que se unirán automáticamente. Cuando filme un video, intente seguir la acción moviendo el teléfono con cámara para mantener al jugador central en el mismo lugar en el LCD.

No corte las piernas y los brazos sin querer Generalmente, cuando se fotografían personas en un deporte, es mejor elegir una de estas opciones: captar el cuerpo completo de la persona o tomar un primer plano de la parte del cuerpo que particularmente demuestre acción o expresión. Si corta un pie o un brazo, hágalo intencionalmente, no porque no se dio cuenta de que estaba fuera de cuadro. Asimismo, intente captar a las personas desde un ángulo donde pueda ver las extremidades extendidas cuando se mueven. Si alguien se tira para agarrar un pelota, probable-mente logrará una foto más dinámica si capta la totalidad del brazo de costado que si apunta la cámara a la punta de los dedos, mirando hacia el brazo.

Use un teleobjetivo Puede acercarse un poco más a la acción con un accesorio de teleobjetivo para la lente. La calidad óptica de las lentes accesorias varía, pero tal vez le interese sacrificar algo calidad de imagen para obtener una toma más cercana. Consulte si su tienda local le permite experimentar con una lente antes de comprarla.

Paneo Esta técnica, difícil incluso con un SLR digital rápido, resulta complicada en un teléfono con cámara con disparo más lento, pero si la domina, puede crear imágenes muy divertidas. El objeti-vo del paneo es mantener la nitidez de un objeto o persona en movimiento contra un fondo borroso por el movimiento. Para hacerlo, sostenga el teléfono con cámara con ambas manos para estabilizarlo y encuadre a la persona u objeto que se acerca en el LCD. A medida que éste se acer-ca, gire la cintura, manteniéndolo encuadrado en el LCD mientras se está moviendo. Cuando la persona u objeto pase o un momento antes, dependiendo del retardo del disparador del teléfono con cámara, oprima el disparador. No deje de moverse. Continúe siguiendo al objeto fotografiado con el LCD hasta que se guarde la foto para asegurarse de no detener la cámara demasiado pron-to. Si está usando el autofoco, enfoque previamente antes de comenzar el paneo. Elija el lugar donde espera que se encuentre la persona u objeto cuando oprima el disparador, luego oprima el disparador hasta la mitad y sosténgalo hasta que lo oprima del todo para tomar la foto.

Evite los fondos recargados Como los teléfonos con cámara suelen tener una gran profundidad de campo, los elementos de fondo no se verán borrosos como usualmente aparecen en las fotografías deportivas profesionales. Si hay un grupo de espectadores del lado opuesto del campo de juego, esas personas podrían salir con más claridad de la que le interesa, recargando así las tomas de los jugadores. Reduzca los detalles de fondo (y las distracciones) fotografiando a los jugadores cuando haya mucha distancia entre ellos y ningún objeto o persona detrás ellos.

Verifique todos de de los ángulos Si puede, recorra la sede del evento deportivo para ver las distintas perspectivas del juego. Tomar una foto desde el campo le dará una imagen completamente diferente a la que obtendría tomándola desde las tribunas. Ubicarse cerca de los bancos o detrás de la portería puede ofrecerle fotos espectaculares de los jugadores.

No se olvide de los espectadores Rara vez se ve a la gente mostrar sus emociones en público como en un evento deportivo. Gritan, llevan ropa curiosa, hacen gestos poco corrientes y a veces hasta se pelean o corren desnudos. Por lo tanto écheles una ojeada a las tribunas mientras toma las fotos. La foto de un fanático podría transmitir más tensión y emoción por el juego que la de un jugador. Además, es probable que esté más cerca de los espectadores, lo cual le permitirá tomar mejores fotos de ellos que del equipo.

Convierta su teléfono con cámara en una cámara para casco Los fanáticos de los deportes extremos por lo general usan cámaras para casco que son precisamente eso: cascos de protección con pequeñas cámaras de video adosadas. Si quiere metraje desde su perspectiva mientras ejecuta una vuelta de 360 grados, lo que necesita es una cámara sujeta a la cabeza, que puede ser su teléfono con cámara. Son demasiados los diseños de teléfonos con cámara como para incluir las instrucciones para adosar un teléfono a un casco. Basta decir que necesitará cinta adhesiva o Velcro y un portateléfonos o un montaje que pueda sostener firme al teléfono sin bloquear la lente. Improvise.

Use un teléfono con cámara remoto Durante un juego, los fotógrafos deportivos a veces usan cámaras con control remoto para acercarse a la acción y fotografiar desde ángulos inusuales. Puede hacer lo mismo con un teléfono con cámara. Tendrá que instalar un software de control remoto en el teléfono con el cual tomará las fotos y luego tendrá que instalar un programa adicional en otro teléfono, en una computadora portátil o en un PDA, según el software. Después de practicar con el sistema de control remoto, puede colocar su teléfono con cámara donde quiera y conectar los dos aparatos de manera inalámbrica. Podrá ver la pantalla del teléfono con cámara remoto en el dispositivo de control y captar una imagen cuando se vea la acción.

Puede resultar problemático captar buenas imágenes con

su teléfono con cámara cuando sale de noche. Afortunadamente, hay muchas herramientas que mejoran los resultados. También puede hacer cosas divertidas de noche con su teléfono con cámara que no puede hacer con otras cámaras.

Reduzca el ruido visual Uno de los mayores problemas con las fotografías tomadas con teléfonos con cámara con luz moderadamente baja es el ruido (manchas que hacen parecer las imágenes granuladas). Para reducir el ruido, procese sus fotografías con un software de reducción de ruido en un teléfono con cámara o una computadora compatibles. O intente convertir las imágenes muy ruidosas a blanco y negro; a menudo se ven mejor de esa forma.

Fotografíe las luces de neón a la hora del crepúsculo Las luces de neón y de color se fotografían mejor por la tarde o a la mañana temprano con un teléfono con cámara. Pero si realmente desea captar los colores de neón en completa oscuridad, baje la exposición lo máximo posible para exponer las luces correctamente. La inclusión en la foto de un área brillante como el escaparate de una tienda reducirá aún más la exposición. Luego use el software de edición de imágenes de su teléfono con cámara o un editor de imágenes en la computadora para aumentar el brillo general de la fotografía.

Ajuste la exposición para la iluminación del escenario Será necesario que elija la parte más importante de la escena y que ajuste la exposición de manera acorde. Resulta útil contar con un fotómetro, con la función de compensación de exposición y a veces con el modo de luz de fondo. Si está intentando captar a una persona iluminada por una luz , asegúrese de apagar el modo nocturno.

Seleccione el modo de escena correcto A veces el modo nocturno no es la mejor opción para fotografiar la vida nocturna, pues suele bajar la velocidad del disparador y aumentar el efecto borroso del movimiento. El modo deporte aumentará la velocidad del disparador para congelar la acción bajo las luces brillantes.

Opte por el video en casos iluminación que cambia rápidamente Es más probable que logre captar al menos parte de la acción.

Lleve una luz en el llavero Si su teléfono con cámara no cuenta con una luz incorporada o si desea agregarle más luz, lleve una pequeña luz para teléfonos con cámara.

EDIFICIOS E INTERIORES

Si toma muchas fotografías de edificios

e interiores, estas técnicas y herramientas le ayudarán a manejar las situaciones con luz problemática a pesar de las limitaciones de su teléfono con cámara.

Evite las fotos frontales con líneas rectas Muchas lentes de teléfonos con cámara sufren la distorsión de barril (las líneas rectas parecen arquearse), especialmente cuando uno se acerca al objeto fotografiado. Evite tomar fotografías directas de las fachadas de los edificios. Intente mantener las líneas rectas lejos de los bordes del cuadro, donde la distorsión será mayor y más obvia. Si toma la foto desde el suelo, los edificios probablemente parecerán estrecharse hacia la parte superior de la fotografía. A menos que desee tal efecto, el fotografiar esquinas de edificios y evitar tomas directas de fachadas hará que las distorsiones de la perspectiva sean menos notables.

Use un software para corrección la distorsión Otra forma de manejar la distorsión de barril es simplemente corregirla. Si tiene un software para corregir distorsiones, recuérdelo cuando esté tomando las fotografías. Deje más espacio alrededor del lugar que está fotografiando que el que quiere en la imagen final, ya que probablemente recortará la imagen cuando corrija la distorsión.

Use un accesorio de ángulo abierto Si no puede abarcar una habitación o edificio en una sola foto, pruebe usar un accesorio de ángulo abierto. Al igual que con los accesorios para teleobjetivos mencionados en la sección de deportes, la calidad óptica de estas lentes accesorias varía; pero puede valer la pena perder un poco de calidad de imagen para que la foto incluya más elementos.

Use luz ambiente más brillante que la normal Fotografiar una habitación requiere mucha luz. Use todas las lámparas, luces de techo disponibles y lámparas extra para cubrir todos los rincones oscuros. El flash o la luz de un teléfono con cámara no será suficiente para iluminar el espacio completo. Un flash esclavo de mano es una opción mejor. Pruebe hacer rebotar el flash en el techo para crear una luz natural y uniforme. Si toma fotos de interiores con frecuencia (por ejemplo, fotos para materiales inmobiliarios) piense en adquirir algunos flashes para montar en tomacorrientes. Tienen una forma similar a la de las bombillas incandescentes, se colocan en cualquier tomacorriente estándar y pasarán totalmente inadvertidos en la foto.

Use una doble exposición para ventanas e interiores Si quiere una fotografía bien expuesta de una sala con algo de detalle en las ventanas en lugar de rectángulos en blanco, use el mismo criterio

de doble exposición que se describe en la sección sobre paisajes. Tome una fotografía con exposición alta o con una unidad de flash manual para que el interior quede expuesto de la forma adecuada. Luego baje la exposición para que las ventanas queden expuestas correctamente. Será necesario encuadrar la imagen exactamente de la misma forma en ambas fotos, para lo que se aconseja el uso de un trípode. Descargue las dos imágenes en su computadora y use un programa de software para combinar las fotos, ya sea en forma automática o manual. Para evitar fotos con lugares en blanco donde deberían ir las ventanas, también puede cerrar las cortinas o fotografiar la sala de noche, cuando las ventanas reflejen el interior.

Arme una imagen Para que un edificio grande completo quepa en una foto, cáptelo en varias fotos y luego use el software para unir fotos y crear una sola. También puede aumentar la resolución de la fotografía final. Asegúrese de fotografiar el edificio desde la misma perspectiva en cada toma que incluirá en la foto combinada.

Elimine las pantallas titilantes Los monitores de computadora y los televisores de tubo catódico (CRT) a menudo muestran una imagen parcial o con rayas horizontales en las fotos de los teléfonos con cámara y una imagen titilante en los videos. Si quiere incluir una pantalla con una imagen en una foto de un ambiente de trabajo o entretenimiento, hágalo con una pantalla de LCD o plasma.

Use el modo paisaje El modo paisaje puede ser una buena opción incluso para tomar fotografías de edificios e interiores. Usualmente mejora la saturación de color y el contraste; y en teléfonos con cámara más avanzados puede aumentar la profundidad de campo para que se puedan ver más detalles en la foto.

Cree una visita virtual Puede crear una visita virtual al fotografiar el interior de un edificio para mostrarla por Internet. Necesitará el software apropiado para crear la visita virtual; para ello, tiene que tomar fotos consecutivas de todas las áreas que desea que aparezcan unidas sin interrupciones en la visita. También tiene que tomar primeros planos de las áreas particulares que desee resaltar. El paquete de software contendrá instrucciones específicas sobre cómo fotografiar mejor el área para la creación de la visita.

Incluya una referencia para la escala Si está tomando una fotografía de un edificio extremadamente grande o inusualmente pequeño, incluya un objeto conocido para darle perspectiva (una persona siempre funciona). Si quiere que una habitación con techo bajo se vea más espaciosa, haga que se sienten todas las personas que saldrán en la foto. Para que la habitación se vea más espaciosa, asegúrese de que no haya ningún mueble u otro objeto muy cerca del teléfono con cámara. Los objetos en primer plano tienden a verse más grandes y por lo tanto pueden hacer que la habitación se vea más pequeña.

PRODUCTOS, NATURALEZAS MUERTAS Y DOCUMENTOS

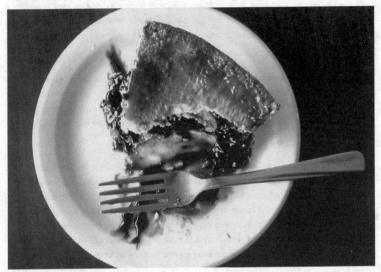

TOME MEJORES FOTOS PARA LA WEB: Los ángulos interesantes y la iluminación son dos componentes clave de la fotografía de naturalezas muertas. Clark colocó este plato con pastel de fresas cerca de una ventana y se subió a una silla para ubicarse directamente por encima del plato para tomar esta fotografía simétrica.

Puede fotografiar productos para vender en Internet, naturalezas muertas y documentos con un teléfono con cámara; pero será necesario que ilumine al objeto con atención y que use algunas herramientas extra para lograr buenos resultados. Afortunadamente, la mayoría de las herramientas que necesitará son poco costosas y fáciles de encontrar.

Cree un fondo continuo Si está fotografiando un objeto sobre una mesa, cree un fondo de aspecto profesional colocando un papel grueso grande debajo y por detrás del objeto y a lo largo de la pared, con una curva suave en el lugar donde la pared se junta con la mesa. Ilumínelo como se describe a continuación. Para objetos grandes, use como telón de fondo el papel que puede conseguir en una tienda de fotografía o materiales de arte. Adhiera el telón de fondo a una pared con cinta adhesiva , déjelo caer hacia el piso y coloque el objeto encima.

Elija el material de fondo adecuado El papel es económico y colorido, y se consigue fácilmente. Todos estos papeles (cartulinas, láminas de poco espesor y papeles gruesos para impresión a chorro de tinta) son flexibles y no se arrugan con facilidad. El terciopelo negro es uno de los materiales que más absorben la luz. El papel blanco atenúa la luz intensa y funciona bien en el exterior con sol brillante.

Use luz natural, de lámpara o de rebote en lugar del flash Use luz natural o de rebote siempre que sea posible y evite la luz directa del sol. Para interiores, use lámparas de mesa en lugar del flash. Para una iluminación difusa uniforme, coloque una cartulina blanca a cada lado del objeto (y tal vez una por encima del mismo); luego apunte la lámpara flexible a la cartulina para que la luz rebote y caiga en el objeto.

Controle el ángulo de la luz Para una iluminación uniforme, asegúrese de que la luz que esté usando sea mayor que el objeto que está fotografiando. Comience en la oscuridad y empiece con la luz de una sola lámpara. Para reducir las sombras, agregue una segunda luz al otro lado del objeto y ajústela hasta que consiga lo que desea. Una tela de fondo translúcida iluminada desde abajo eliminará la mayoría de las sombras de fondo, y un fondo claro desaparecerá cuando ilumine con una luz brillante. Cuando esté satisfecho con la iluminación, verifique el LCD. Es probable que sea necesario aumentar o bajar la compensación de exposición si usa un fondo muy brillante u oscuro.

Use una carpa de luz Una carpa de luz, esencialmente una caja con laterales de tela blanca translúcida y un orificio para poder tomar la fotografía, crea un fondo limpio sin sombras y una iluminación uniforme. Compre una en la tienda local de fotografía o por Internet, o fabrique su propia carpa (más información en la sección sobre accesorios). El objeto que está fotografiando se coloca dentro de la carpa, y las luces iluminan desde el exterior de las paredes de tela de la carpa. Las lámparas flexibles o de mesa pueden iluminar la carpa desde ambos lados y desde arriba.

Use una lente de aumento Para los primeros planos, sostenga el aumento delante de la lente y cubra la totalidad del área de la imagen.

Use una lupa para LCD Cuando fotografíe texto o un objeto pequeño, use una lupa para lograr una vista más clara de la imagen en la pantalla de su teléfono con cámara. La lupa aumentará la imagen en el LCD y le ayudará si tiene problemas de la vista.

Tome fotos de los documentos directamente Para mantener el texto enfocado al tomar las fotografías, sostenga la lente de la cámara paralela a la superficie del documento. Asegúrese de que la iluminación sea uniforme y use el disparador automático o un trípode para reducir los movimientos de la cámara.

Cuando

use su teléfono con cámara a la intemperie, tendrá que tomar algunas precauciones y tal vez llevar algunos accesorios, pero no hay razón para que la lluvia, el viento y la nieve le impidan tomar buenas fotos. Incluso puede usar su teléfono con cámara debajo del agua.

Use una funda impermeable Si quiere llevar su teléfono con cámara a hacer snorkel, compre una funda impermeablea que le permita acceder a los controles básicos. La única recomendación es que no se sumerja demasiado profundo, ya que las fundas no soportan mucha presión de agua. Una funda impermeable también puede proteger la cámara de la lluvia, de los ambientes polvorientos y de la sal si está en el mar. Use una correa o banda para colgársela de la muñeca cuando se meta en el agua.

Evite la retrodispersión Debajo del agua, el flash de la cámara choca con las partículas de agua y se refleja directamente en la lente, creando puntos brillantes que pueden estropear las fotos. Apague el flash antes de zambullirse. Use un flash esclavo sumergible si necesita iluminación y manténgalo lo suficientemente lejos del teléfono con cámara para que la luz reflejada no brille en la lente.

EN LA LLUVIA, AGUANIEVE O NIEVE: No tenga miedo de probar con diferentes configuraciones como "nublado" o "nieve" que aparecen en el menú del teléfono hasta que encuentre la mejor exposición cuando esté al aire libre.

Proteja el micrófono del viento Si está filmando, el viento puede ser un problema: su micrófono lo captará aun cuando usted no pueda oírlo. Proteja el micrófono con la mano para evitar que el viento se sobreponga al audio.

Controle las sombras en la nieve La luz del sol en un día con nieve puede crear sombras no deseadas. Fotografíe a las personas de pie en la sombra o use el flash de su teléfono con cámara para eliminar las sombras de los rostros de sus modelos.

Ajuste la exposición para nieve y playas Un ambiente cubierto de nieve o una extensión de arena pueden anular la exposición del teléfono con cámara y hacer que el modelo u objeto fotografiado aparezca demasiado oscuro. También puede hacer que la nieve o arena se vean grises. Algunos teléfonos tienen un modo nieve o playa, pero si el suyo no lo tiene, use la compensación de exposición para ajustar el brillo de la imagen. Para que la nieve salga blanca, probablemente tenga que aumentar la exposición.

Evite el empañado con una bolsa Ziploc Las lentes de los teléfonos con cámara están bien se-lladas; pero si usted está en un clima frío, lleve consigo una bolsa para sellar el teléfono antes de volver al ambiente templado. Toda la condensación se producirá fuera de la bolsa, no dentro de la cámara. Espere hasta que el teléfono con cámara se adapte a la temperatura antes de sacarlo.

Use una capucha para LCD Cuando hay mucho sol, la capucha para LCD puede ayudarle a ver la imagen en la pantalla del teléfono con cámara claramente. Puede comprar una o hacerla usted mismo con una cartulina, cinta adhesiva y una banda elástica para asegurarla al teléfono. Puede ser una caja con dos extremos abiertos que bloqueen la luz lateral o puede ir cerrada arriba con un dispositivo ocular para mirar. Busque una que tenga una banda elástica que se coloque alrededor del teléfono y se mantenga en su sitio para que usted no tenga que sujetarla.

No exponga su teléfono con cámara a temperaturas extremas Los teléfonos con cámara funcionan mejor en temperaturas moderadas. El frío puede reducir la vida útil de la batería del teléfono, mientras que el calor puede producir ruido visual en el sensor que hará que sus imágenes se vean granuladas o manchadas. Cuando haga frío, colóquese el teléfono en el bolsillo para que el calor del cuerpo lo mantenga a cierta temperatura. Cuando haga mucho calor, intente mantener el teléfono con cámara a la sombra.

Lleve algunos filtros En la nieve, el agua o la luz del sol fuerte, un polarizador atenuará el brillo, le permitirá tomar imágenes que muestren lo que hay debajo del agua y aumentará el contraste y la sa-turación de color. Un filtro anaranjado restablece el equilibrio de color bajo el agua, pero el tamaño estándar no se adaptará al teléfono con cámara. En su lugar, compre un gel CC30R que es del mismo color que el filtro para agua, corte una parte y péguela sobre la lente antes de poner la cámara en su funda sumergible.

Lleve un cargador móvil Tomar fotos y video puede consumir la batería del teléfono con cámara rápidamente, más incluso a bajas temperaturas. Aunque sea una excursión de un día, lleve un cargador solar o de auto. En un apuro, también puede usar un cargador a manivela.

WILLIAMSBURG, BROOKLYN

Durante mucho tiempo, el barrio de Williamsburg, en Brooklyn, ha sido un lugar seleccionado por gentes que buscaban un refugio seguro y a la vez un gran espacio abierto. Hace siglos, los colonizadores holandeses e ingleses instalaron sus granjas. Los industriales alemanes construyeron astilleros en áreas de calado profundo de la costa. Los promotores inmobiliarios e ingenieros recorrieron el terreno planeando ciudades y centros industriales. Pero no fue hasta la inauguración del puente de Williamsburg en 1903 que Williamsburg, ahora parte del distrito de Brooklyn, ciudad de Nueva York, se transformó en un lugar de calma pero lleno de energía. Primero llegaron las poblaciones de inmigrantes que escapaban de los espacios confinados y sofocantes de los edificios de departamentos de la zona del Lower East Side de Manhattan. Los siguieron los europeos que habían resultado heridos y habían perdido sus hogares y familias en la Segunda Guerra Mundial. Incluso hoy día, los edificios de ladrillos y las calles delineadas por arboledas de Williamsburg siguen albergando a una importante comunidad de judíos jasídicos.

Medio siglo después, la zona también aloja a una pujante comunidad artística. Los músicos, fotógrafos y pintores que se vieron obligados a salir del SoHo por los altísimos alquileres han encontrado un respiro y un espacio asequible en los edificios industriales de Williamsburg, abandonados durante la recesión económica de los años 70. El fotógrafo Robert Clark considera a Williamsburg como su hogar. Durante una semana en 2006, se dispuso a captar el alma de su vecindario. En las siguientes páginas, nos muestra un lugar cargado de historia y lleno de oportunidades, un lugar siempre conectado con Manhattan mediante el subterráneo elevado y el puente de Williamsburg. Como entrañable guardián, ese subterráneo transporta a los habitantes de Williamsburg en sus viajes dia-rios al trabajo, y el puente continúa encendiéndose de noche.

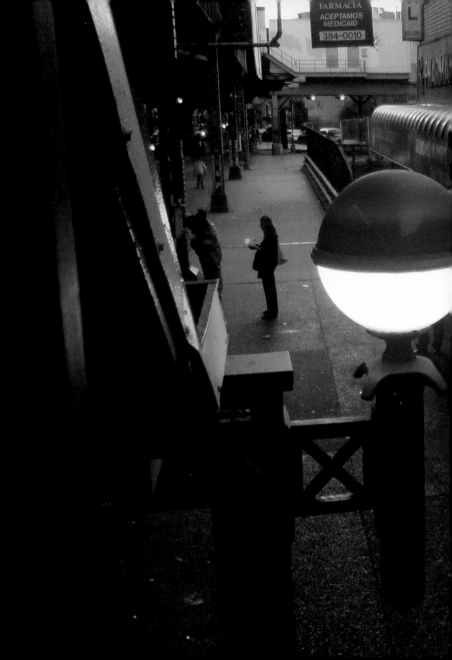

Unimed Family
Health Care
718-384-00

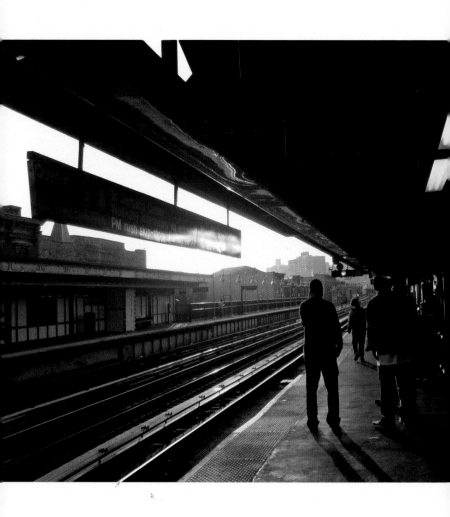

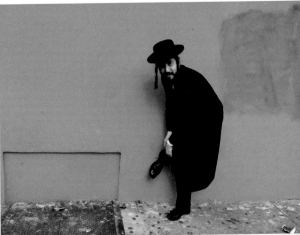

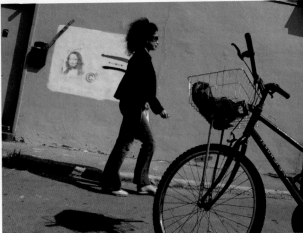

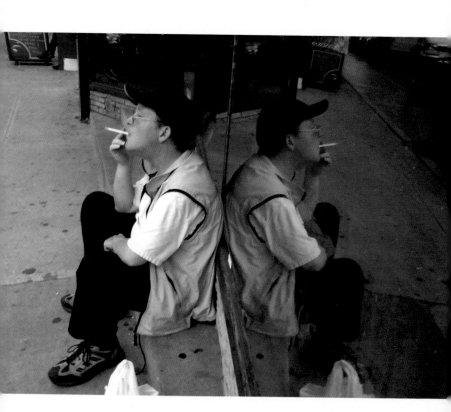

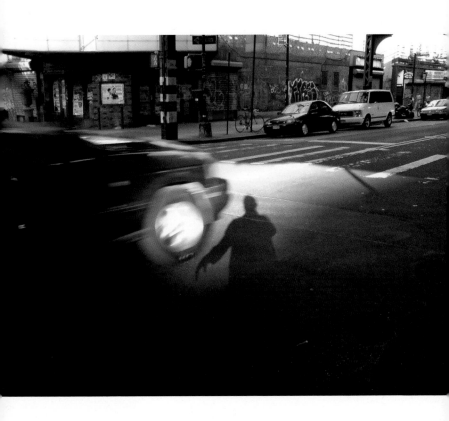

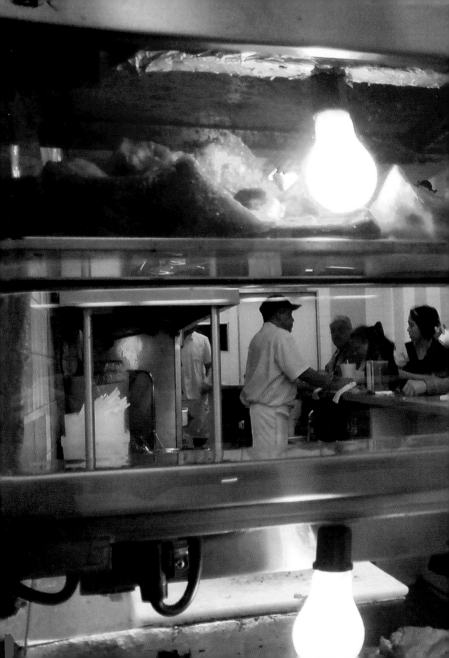

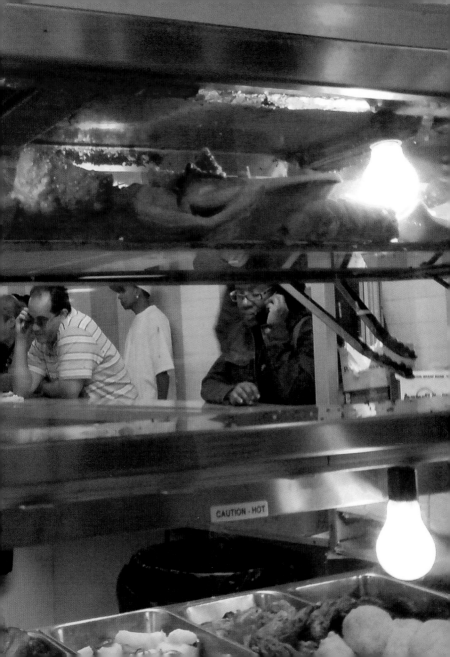

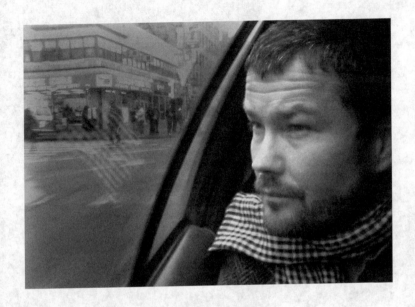

ROBERT CLARK es un fotógrafo independiente que reside en Brooklyn, Nueva York. En 2005 publicó su primer libro, titulado Image America, usando solamente un teléfono con cámara. Ha sido colaborador habitual de la revista NATIONAL GEOGRAPHIC, para la que produjo una galardonada serie de imágenes para un artículo sobre Charles Darwin.

Lo que diferencia a los teléfonos con cámara de otras cámaras es el truco de combinar fotografía, videografía y comunicación móvil en un solo dispositivo pequeño. Puede enviar las fotografías tomadas con un teléfono con cámara directamente a una gran cantidad de destinos: otros teléfonos, impresoras, sitios Web e incluso casillas postales. Con las herramientas correctas, puede usar su teléfono con cámara para rastrear la ubicación de sus fotos o descifrar mensajes y enlaces codificados en las imágenes. También hay muchas herramientas que ayudan a mejorar la calidad de las imágenes que ha tomado o combinarlas de manera creativa. Por supuesto, las capacidades de los modelos de teléfonos con cámara varían y debe verificar la compatibilidad del suyo con otros dispositivos, software y servicios antes de invertir tiempo y dinero en ellos.

CÓMO ENVIAR IMÁGENES

A continuación se citan seis formas de enviar imágenes directamente a otro teléfono: 1) Envíe una imagen a un teléfono en cualquier lugar mediante MMS. Este es el método más fácil de usar. **2)** Envíe una imagen en forma inalámbrica mediante Bluetooth a otro teléfono en los alrededores que tenga una conexión Bluetooth. **3)** Envíe una imagen en forma inalámbrica mediante IrDA a otro teléfono cercano que tenga un puerto IrDA. **4)** Envíe una imagen a otro teléfono en cualquier lugar mediante correo electrónico. **5)** Retire la tarjeta de memoria de su teléfono y colóquela en una ranura de memoria compatible en otro teléfono, luego pase las imágenes de la tarjeta a la memoria interna del otro teléfono. **6)** Conecte su teléfono y otro teléfono a un puerto USB y transfiera las imágenes. Puede encontrar más información sobre los puentes USB en la sección sobre dispositivos de almacenamiento portátiles. Consulte la tabla titulada "Lo que necesita" en la página 118 para más información sobre los requisitos para usar estos medios de transmisión.

Redes sociales móviles Suscribirse a una red social móvil puede permitirle detectar otros miembros en los alrededores y enviarles mensajes e imágenes a sus teléfonos. Cada red funciona de manera ligeramente diferente, pero la idea general es que, después de suscribirse, usted pueda descargar software a su teléfono y usarlo para ubicar y contactar con otros miembros. Algunos incluso ofrecen avisos clasificados móviles y juegos que puede jugar con otros miembros que estén cerca. Para unirse a una red, regístrese en línea e instale el software en su teléfono. Aquí tiene algunas redes sociales móviles que puede investigar: 1) www.facebook.com 2) www.fotochatter.com 3) www.dodgeball.com 4) www.funkysexycool.com 5) www.smallplanet.net 6) www.juicecaster.com.

La red social móvil Socialight (www.socialight.com) le permite dejar y recoger mensajes telefónicos específicos de un lugar, denominados Sticky Shadows. Cuando esté en algún lugar interesante, use el software de Sticky Shadows para crear un Sticky Shadow en su teléfono. Incluya una foto, video, texto o un clip de audio. El software adjuntará el lugar a su mensaje, que luego usted pone a disposición de su red personal o de una red pública.

Además, puede dejar un mensaje o una imagen para los usuarios de teléfonos con cámara en forma de código de barras 2-D. Encontrará más información en el Capítulo 4.

COMPUTADORAS Y PDA

Son muchas las razones para transferir sus imágenes a una computadora: almacenar, editar con software e imprimir o colocarlas en una galería en línea si tiene una conexión a Internet. A veces puede que desee enviar sus imágenes a un PDA, ya sea para compartirlas con otra persona que tenga el dispositivo o para guardarlas cuando no tiene su computadora a mano y necesita vaciar la memoria de su teléfono para seguir tomando fotos.

Cuando transfiera imágenes de un teléfono con cámara a una computadora o PDA tiene que tener en cuenta dos cosas: cómo realizar la conexión entre los dos dispositivos y cómo administrar la transferencia de imágenes y otros datos.

Cómo realizar la conexión Aquí se explican seis formas de enviar fotos y videos a una computadora o PDA desde un teléfono con cámara. Pocos teléfonos con cámara tienen soporte para todas ellas, pero todos los modelos tienen soporte para al menos una de ellas. **1)** Envíe sus imágenes mediante MMS o correo electrónico desde su teléfono con cámara con un plan de servicios de datos a una cuenta de correo electrónico a la que se pueda acceder desde la computadora. **2)** Retire la tarjeta de memoria del teléfono (suponiendo que tenga una), colóquela en su adaptador y coloque el adaptador en la ranura para tarjeta de memoria correspondiente de su computadora o PDA o en el lector de tarjetas conectado a una computadora a través de un USB. Cuando la tarjeta aparezca en el buscador de archivos, copie su contenido en la carpeta donde desea guardar las fotos. **3)** Envíe el mensaje en forma inalámbrica mediante Bluetooth a una computadora que tenga un receptor interno Bluetooth o bien un adaptador Bluetooth a USB conectado. Debe poder seleccionar la carpeta a la que desea que se transfieran las imágenes con las herramientas de administración de Bluetooth de su computadora. **4)** Envíe la imagen en forma inalámbrica mediante IrDA a un PDA con un receptor IrDA incorporado o a una computadora con un adaptador IrDA a USB conectado. Debe poder seleccionar la carpeta a la que desea que se transfieran las imágenes con las herramientas de administración del sistema de su PDA o con el software que trae el adaptador IrDA de su computadora. **5)** Conecte su teléfono con cámara a un puerto USB de su computadora con el cable USB patentado que trae el teléfono. Algunos teléfonos tienen mini puertos B USB en lugar de un puerto de datos específico por modelo. Puede usar un cable USB estándar mini B a A con estos teléfonos. El teléfono debe aparecer en el buscador de archivos, donde podrá copiar su contenido a una carpeta de su computadora. **6)** Envíe la imagen en forma inalámbrica mediante WiFi a una computadora con conexión WiFi abierta. Será necesario que se conecte a una red disponible para transferir mediante WiFi.

Cuando haya determinado cuál de estos tipos de conexión funciona con sus aparatos, habrá hecho todo lo que tenía que hacer. Puede arrastrar, enviar o transmitir sus imágenes, confirmar que hayan aparecido en el otro extremo, y asunto terminado. Sin embargo, si está dispuesto a invertir un poco más de tiempo (y probablemente de dinero) para instalar un sistema de transferencia de imágenes, tal vez le convenga, pues puede que haga que todo funcione mejor y más eficientemente a largo plazo. También podrá conseguir muchas herramientas útiles para administrar, mostrar y compartir imágenes que no tendría si se limitara a los elementos más básicos. Si está dispuesto a explorar algunas de las opciones de administración de transferencias, siga leyendo.

CÓMO ADMINISTRAR LA TRANSFERENCIA DE MEDIOS

Software de transferencia y sincronización básicas Las compañías que se enumeran a continuación fabrican software que transfiere o sincroniza automáticamente imágenes y otros tipos de datos entre su teléfono con cámara y su computadora. Para usar este tipo de software, debe conectar los dos dispositivos mediante un cable USB, Bluetooth o IrDA. Algunas de estas compañías también venden cables USB compatibles con una gran cantidad de modelos de teléfonos con cámara. Las funciones que ofrece cada programa de software varían dependiendo del modelo de teléfono que esté usando, por lo que debe consultar la información del fabricante del software para ver qué herramientas tiene el software que viene con su modelo.

Algunos teléfonos con cámara traen el software de sincronización que proporciona el fabricante del teléfono. Antes de comenzar a comprar, fíjese qué es lo que ya tiene. Algunos lectores de tarjetas de memoria USB también traen software para transferir y administrar archivos desde la tarjeta de memoria del teléfono con cámara y a veces también desde la tarjeta SIM.

Futuredial
www.futuredial.com
Mobile Action
http://global.mobileaction.com

MobTime
www.mobtime.com
Susteen
www.susteen.com

Paquetes para administración de medios Las opciones que aquí se enumeran combinan software y servicios para sincronizar imágenes y otros datos en una computadora conectada a Internet, en la Web, y en dispositivos móviles habilitados para la Web, como por ejemplo teléfonos con cámara (por lo general tienen que ser teléfonos inteligentes). Generalmente, usted instala el software en su computadora, en su teléfono y en otros dispositivos compatibles, luego arrastra y suelta los medios que desea en todos los dispositivos en un área específica de la interfaz del software. Cuando tome nuevas fotografías y cree otros archivos, pasarán a un sistema de administración de software y quedarán automáticamente disponibles en su computadora, en un sitio Web donde tenga cuenta y en su teléfono con cámara. Todos ofrecen diversas funciones para sincronizar y organizar sus medios, reproducirlos, mostrarlos y compartirlos con otros.

Avvenu
www.avvenu.com
Phling
www.phling.com

TransMedia Glide
www.glidedigital.com
Yahoo! Go
http://go.connect.yahoo.com

IMPRESORAS

Conectividad para impresión Si tiene una impresora de escritorio en su casa, siempre tiene la opción de imprimir las fotos de su teléfono con cámara de la forma que ahora ya se ha quedado antigua: descargando las fotos a su computadora y enviándolas a la impresora doméstica. Pero esa no es la idea de las imágenes móviles, ¿verdad?

Hay cinco formas de enviar fotos directamente a la impresora doméstica, sin la intermediación de una computadora: **1)** Retire la tarjeta de memoria de su teléfono, colóquela en su adaptador SD, MMC o Memory Stick y ponga el adaptador en la ranura de la tarjeta de memoria correspondiente en la impresora. **2)** Envíe la imagen en forma inalámbrica mediante Bluetooth a una impresora con receptor interno Bluetooth o compatibilidad con Bluetooth o a un adaptador Bluetooth conectado al puerto USB. **3)** Envíe la imagen en forma inalámbrica mediante IrDA a una impresora con receptor IrDA incorporado. **4)** Conecte un teléfono con cámara compatible con Pictbridge a un puerto USB en una impresora compatible con Pictbridge con el cable USB patentado que trae el teléfono. **5)** Envíe la imagen en forma inalámbrica mediante una conexión WiFi a una impresora con soporte WiFi incorporado o a un adaptador WiFi. Será necesario que se conecte a una red disponible para imprimir mediante WiFi.

Cuando transmita la imagen a la impresora, completará el proceso de impresión siguiendo las instrucciones en la pantalla del teléfono o la impresora.

La mayoría de las impresoras pueden aceptar sólo dos o tres de estos métodos, y muchos teléfonos con cámara no tienen tarjetas de memoria extraíbles o soporte Pictbridge. Los soportes Bluetooth e IrDA son mucho más comunes, aunque debe asegurarse de que su teléfono los tenga antes de comprar la impresora; el soporte WiFi es todavía relativamente poco común en los teléfonos con cámara y en las impresoras.

Sólo existe un problema con la impresión directa: la falta de archivos. Enviar las fotos directamente a la impresora puede resultar práctico cuando quiere imprimir una foto rápidamente, pero asegúrese de guardar los archivos de imágenes en una computadora u otro dispositivo de almacenamiento antes de vaciar la memoria del teléfono para otra ronda de fotos.

Tipos de impresora Hay varios tipos de impresoras que ofrecen la conectividad que necesita para impresión directa desde un teléfono con cámara (no todos los modelos ofrecen todos los tipos de conexiones, consulte las especificaciones antes de adquirir uno):

Impresoras de escritorio: Casi siempre son modelos a chorro de tinta y generalmente imprimen en tamaños de papel entre 4x6 y 8x10 pulgadas. Aunque probablemente no desee imprimir las fotos del teléfono con cámara en un tamaño mayor de 4x6 pulgadas, la impresora de escritorio es una buena opción si también quiere imprimir imágenes más grandes provenientes de una cámara digital.

Impresoras multifunción: Estas impresoras a chorro de tinta incorporan escáner, copiadoras y a

veces fax, y generalmente imprimen tamaños de 4x6 a 8x10 pulgadas.

Impresoras portátiles: Son extremadamente compactas, usan la tecnología de sublimación o chorro de tinta para imprimir fotos de 4x6 y ocasionalmente 5x7 o panorámicas de 4x8 pulgadas. Algunas pueden funcionar a batería. Si va a comprar una impresora solamente para fotos de teléfonos con cámara, la impresora portátil puede ser la mejor opción, ya que la mayoría de los teléfonos con cámara no ofrecen los mejores resultados cuando se imprimen las fotos en tamaños grandes. Se obtendrán buenos resultados con las impresoras de sublimación y chorro de tinta para las fotos de los teléfonos con cámara, pero cada una tiene sus puntos a favor y en contra:

Las impresoras de sublimación de tinta usan calor para aplicar capas de tinta del color primario y una lámina protectora al papel, y el cartucho de tinta y el papel se venden juntos en un paquete. Esto significa que cada copia tiene un costo fijo. Puede calcularlo dividiendo el costo del paquete por la cantidad de hojas de papel incluidas.

Las impresoras de chorro de tinta aplican gotas diminutas de tinta en la superficie del papel. Usan diferentes cantidades de tinta para cada foto, dependiendo de las configuraciones de la impresora y el contenido de la imagen (cuanto más sea el espacio en blanco y las áreas de luz, menor será la cantidad de tinta necesaria). Esto hace que varíe el costo de cada impresión.

Las impresoras de sublimación de tinta usan sólo un tipo de papel satinado; algunas pueden crear efectos de superficie mate, pero ninguna impresora de sublimación de tinta imprimirá en papel verdaderamente mate. Las impresoras de chorro de tinta, por otra parte, pueden adaptarse a una gama de soportes, incluidos papeles mate y a veces papeles de arte.

Las impresoras de sublimación de tinta son especialmente susceptibles al polvo: si entra polvo en la impresora de sublimación de tinta, aparecerá en las fotos en forma de motas y garabatos de color. Busque una impresora de sublimación de tinta con una bandeja de papel con un diseño que impida que entre polvo al dispositivo; y si compra una impresora de este tipo, protéjala con una funda.

No todas las tintas para impresoras a chorro son iguales,

FABRICANTES DE IMPRESORAS

Canon (www.canon.com) impresoras multifunción, a chorro de tinta, de escritorio y portátiles, y de sublimación de tinta

Dell (www.dell.com) impresoras multifunción

Epson (www.epson.com) impresoras multifunción, a chorro de tinta, de escritorio y portátiles

HP (www.hp.com) impresoras multifunción, a chorro de tinta, de escritorio y portátiles

Hi-Touch Imaging (www.hitouch-imaging.com) impresoras de sublimación de tinta portátiles

Kodak (www.kodak.com) impresoras de sublimación de tinta de escritorio y portátiles (también acoples para cámaras)

Olympus (www.olympus.com) impresoras de sublimación de tinta portátiles (también acoples para cámaras)

Panasonic (www.panasonic.com) impresoras de sublimación de tinta portátiles

Samsung (www.samsung.com) impresoras de sublimación de tinta portátiles

Sanyo (www.sanyo.com) impresoras de sublimación de tinta portátiles

Sony (www.sony.com) impresoras de sublimación de tinta de escritorio y portátiles

algunas no son resistentes al agua, y algunas son más proclives a decolorarse que otras. Investigue un poco antes de comprar una impresora a chorro de tinta. También plantéese gastar más en cartuchos de tinta originales o cartuchos de otro fabricante de tinta de alta calidad. Las tintas económicas de otros fabricantes a menudo se decoloran rápidamente y a veces obstruyen las boquillas de la impresora.

Si quiere comparar tintas y papeles, consulte en Wilhelm Imaging Research www.wilhelm-research.com. El sitio ofrece resultados independientes de pruebas de longevidad de la impresión para ciertas combinaciones de tinta/papel, así como mucha información general.

TELEVISORES Y CUADROS DIGITALES

Televisores Si quiere mostrarle las fotos o videos de su teléfono con cámara a sus amigos en persona, hacerlo en un televisor parece la opción obvia. Aunque es probable que en el futuro muchos teléfonos con cámara puedan conectarse directamente al televisor en forma sencilla, por desgracia, son pocos los teléfonos con cámara que pueden hacerlo en la actualidad. Los modelos que ofrecen esta función vienen con un cable que se puede usar para conectar el teléfono a los conectores AV de su televisor.

Si no tiene uno de estos modelos, la alternativa es usar un tercer dispositivo que se conecte al televisor y que ofrezca un medio de recepción y reproducción de imágenes. Estos dispositivos pueden incluir consolas de juegos como Xbox o PlayStation, reproductores de DVD y otros medios, y dispositivos de almacenamiento portátiles y grabadoras de discos (ver la sección sobre estos dispositivos en este capítulo). Existen varias opciones de entrada a las cuales ofrecen soporte los dispositivos individuales en estas categorías. A continuación se incluyen algunas:

Una ranura de tarjeta de memoria compatible con la tarjeta de memoria de su teléfono con cámara (y su adaptador, por supuesto).

Un receptor Bluetooth.

Un puerto de entrada USB.

Un soporte WiFi para conectar en forma inalámbrica el dispositivo a su red inalámbrica doméstica y un teléfono con cámara con la función WiFi habilitada.

Un soporte Plug and Play (UPnP) universal. El UPnP no es muy común aún en los teléfonos con cámara, pero los que tienen soporte para ello pueden enviar imágenes y otras cosas a otros dispositivos UPnP en forma inalámbrica.

Existen variaciones en la forma de implementar estas opciones en los diferentes dispositivos y en la forma

de interacción de las herramientas de comunicación de su teléfono con cámara. Pruebe en una tienda de electrónica los productos que quiera usar juntos, o cómprelos en un comercio que ofrezca una política de devolución razonable en caso de que no funcione la conexión.

Cuadros digitales Otra opción de visualización es enviar las imágenes a un cuadro de fotos digitales. Estos dispositivos son LCD con atractivos marcos, las pantallas usualmente miden entre cinco y 10 pulgadas en la diagonal, y reproducen ya sea una imagen estática o una presentación de imágenes, y en algunos también se pueden reproducir videos. Algunos cuadros le permiten cargar archivos MP3 para hacer sus presentaciones con música a través de parlantes integrados. La mayoría de los cuadros digitales tienen ranuras de tarjeta de memoria para que pueda simplemente colocar la tarjeta de memoria extraíble de un teléfono con cámara en su adaptador e insertarla en la ranura de tarjeta del cuadro digital para cargar las imágenes para visualizarlas. Algunos tienen entradas Bluetooth y USB, y otros ofrecen soporte para WiFi. Si tiene una red inalámbrica y uno de los pocos teléfonos con cámara que ofrece una conexión WiFi, usted puede enviar sus imágenes directamente del teléfono al cuadro en forma inalámbrica.

LUGARES DONDE SE VENDEN CUADROS DIGITALES
Hay numerosas compañías que fabrican cuadros digitales; a continuación se incluyen sólo algunas.

Ceiva
www.ceiva.com

Pacific Digital
www.pacificdigital.com

Parrot
www.parrot.biz

Philips
www.philips.com

Smartparts
www.smartpartsproducts.com

Ziga
www.zigausa.com

La mayoría de los cuadros digitales tiene un dispositivo de almacenamiento incorporado para conservar las imágenes que cargue, pero algunos pueden conectarse con el servidor de Internet donde están guardadas las imágenes. Ceiva vende cuadros junto con los planes de servicio que le permiten enviar imágenes a un cuadro desde una computadora conectada a Internet o un teléfono con cámara. El cuadro se conecta al conector del teléfono y todos los días descarga automáticamente imágenes nuevas del servidor de Ceiva. Para transferir imágenes a un servidor desde un teléfono con cámara, se envían mediante MMS o correo electrónico a una dirección de correo electrónico proporcionada por Ceiva.

DISPOSITIVOS DE ALMACENAMIENTO PORTÁTILES Y GRABADORAS DE DISCOS

Si viaja sin una computadora portátil y toma muchas fotografías, puede terminar con la memoria del teléfono llena y sin un lugar para poder guardar y borrar las fotos del teléfono para tomar más. Una forma de resolver este problema es abrir de antemano una galería en línea y usar una herramienta de carga que transfiera imágenes de alta resolución. Si desea más información, consulte la sección sobre cómo enviar imágenes a las galerías Web, moblogs y redes sociales. Si su teléfono con cámara usa tarjetas

extraíbles de memoria, puede llevar consigo una segunda tarjeta de memoria. Otra opción es llevar un dispositivo de almacenamiento compacto o grabadora de discos para transferir las imágenes: si usa el teléfono con cámara y la cámara digital en su viaje, ésta podría ser la mejor opción.

Una de las opciones de almacenamiento portátil más compacta y menos costosa es el puente USB que conecta su teléfono con cámara a una llave USB (es decir, un una unidad *thumb* o flash) o disco duro de bolsillo. Si ya tiene un reproductor de MP3 o de medios portátil, es posible que pueda transferir imágenes a ese dispositivo con un puente USB, un dispositivo pequeño y sencillo con dos puertos USB tipo A, uno para conectar el dispositivo desde el cual está efectuando la transferencia de archivos y otro para conectar el dispositivo de recepción. Ambos dispositivos deben funcionar como dispositivos USB de gran almacenamiento. Algunos puentes tienen ranuras de tarjeta de memoria que usted puede usar como una alternativa a la entrada USB.

Para transferir imágenes del teléfono con cámara a un puente, necesitará un cable USB compatible o un lector de tarjeta de memoria móvil con un conector USB. Si el puente tiene una ranura de tarjeta SD, MMC o Memory Stick, puede simplemente usar el adaptador que trae su tarjeta de memoria. Si va a trasnferir las imágenes a un dispositivo sin un conector USB incorporado, como un reproductor de MP3, también debe llevar el cable USB del dispositivo.

Generalmente, las capacidades de las llaves USB pueden llegar a 4GB, lo que le permite guardar una gran cantidad de fotos y videos, incluso de alta resolución. Si desea aún más capacidad, pase a un disco de bolsillo, que son ligeramente más grandes que las llaves USB pero ofrecen capacidades de hasta 12GB. Ambas opciones son muy asequibles, una llave USB de 4GB aproximadamente sale a unos $100 y las unidades de bolsillo de 12GB están disponibles por menos de $200.

Otras opciones de mayor tamaño y precio (pero preferibles si también va a tomar fotos con una cámara digital o una videocámara con formato MPEG) son los dispositivos de almacenamiento en discos duros portátiles y grabadoras de discos. Para usarlos, es necesario guardar las imágenes en una tarjeta de memoria móvil que se pueda extraer del teléfono y colocar en un adaptador que a su vez se mete en la ranura de tarjeta de memoria del dispositivo de almacenamiento o grabación.

Los dispositivos de almacenamiento en discos duros pueden ser tan compactos como un reproductor de MP3

LUGARES DONDE PUEDE COMPRAR PUERTOS USB:

Aleratec
www.aleratec.com

Delkin
www.delkin.com

Sima
www.simaproducts.com

LUGARES DONDE PUEDE COMPRAR DISCOS DUROS DE BOLSILLO:

Archos
www.archos.com

Iomega
www.iomega.com

LaCie
www.lacie.com

Seagate
www.seagate.com

Samsung
www.samsung.com

Smartdisk
www.smartdisk.com

Verbatim
www.verbatim.com

Western Digital
www.westerndigital.com

LUGARES DONDE PUEDE COMPRAR DISPOSITIVOS DE ALMACENAMIENTO PORTÁTILES:

Epson
www.epson.com

Jobo
www.jobodigital.com

Sima
www.simaproducts.com

Smartdisk
www.smartdisk.com

Wolverine
www.wolverinedata.com

LUGARES DONDE PUEDE COMPRAR GRABADORAS DE DISCOS PORTÁTILES:

Aleratec
www.aleratec.com

Delkin
www.delkin.com

EZPnP
www.ezpnp.com

Jobo
www.jobodigital.com

Mediagear
www.mediagear.com

Smartdisk
www.smartdisk.com

portátil y, por lo general, tienen al menos 40GB de espacio para guardar archivos. Se encuentran desde $150 y los precios aumentan según la capacidad y la calidad del monitor del dispositivo. Algunos tienen un LCD sencillo, mientras que otros tienen pantallas grandes de alta calidad para visualizar imágenes. Una de las ventajas que tienen los dispositivos de almacenamiento portátiles con respecto a sus competidores más pequeños es un monitor que permite verificar la transferencia de las imágenes.

También permiten copiar las imágenes a un CD o DVD en una grabadora de discos portátil con ranuras de tarjeta de memoria. Las grabadoras portátiles se encuentran a precios desde alrededor de $150.

QUIOSCOS Y TIENDAS DE IMPRESIÓN

Si prefiere pasar por una tienda para recoger las impresiones, envíelas a una que ofrezca servicios de impresión directamente desde su teléfono con cámara. También puede realizar las impresiones de las fotos de su teléfono con cámara en el quiosco autoservicio de la tienda. Así es como funcionan estas opciones:

Cómo enviar fotos a una tienda El software y servicio móvil que necesita para hacer un pedido desde su teléfono con cámara los proporcionan compañías como Fujifilm, Pixology y Pictavision, y están disponibles a través de los proveedores de servicio de telefonía móvil. Consulte con su proveedor para ver si tiene algún servicio de impresión a su disposición. Para usar un servicio disponible, necesita un plan de Internet inalámbrico y un teléfono compatible. En el menú principal de opciones de Internet de su teléfono, navegue hasta las aplicaciones de imágenes y enlace de servicios, luego seleccione el servicio que quiera usar de la lista de opciones. Siga las instrucciones de uso del software para cargar sus fotos, ingrese la información que identifique el área donde le gustaría retirarlas, como por ejemplo un código postal, y seleccione una tienda cercana de la lista que se le proporcione. Puede pagar con tarjeta de crédito por teléfono. Después de haber cargado y recibido las fotos, la tienda donde vaya a recogerlas le enviará un correo electrónico de confirmación que le informará cuándo puede pasar a por ellas.

Cómo usar un quiosco de autoservicio Todos los quioscos de impresión de autoservicio tienen ranuras para tarjetas de memoria estándar para cargar los archivos de imagen. Si su teléfono con cámara guarda imágenes en una tarjeta extraíble de memoria, sáquela, colóquela en el correspondiente adaptador e inserte éste en la ranura de tarjeta de memoria del quiosco; tendrá que acordarse de llevar este adaptador consigo para realizar las impresiones de esta forma. Algunos quioscos también tienen soporte para transferencias inalámbricas mediante IrDA o Bluetooth. Si usa una IrDA, simplemente seleccione la imagen que desea imprimir, elija la opción para enviar mediante IrDA desde el menú de su teléfono, y apunte el teléfono al quiosco. Para transferencias mediante Bluetooth, probablemente tendrá que ingresar al menú de comunicaciones de su teléfono y detectar el quiosco antes de enviar las imágenes. Cuando haya transferido sus fotos al quiosco, puede realizar algunos ajustes básicos como recortar o rotar imágenes. Luego solamente tiene que esperar a que el quiosco imprima las fotos.

CÓMO IMPRIMIR SUS FOTOS: Atrás quedaron los tiempos en los que tenía que dejar el rollo de película en la tienda local; ahora puede tener control total sobre los recortes, color y cantidad de las impresiones.

GALERÍAS WEB, MOBLOGS Y REDES SOCIALES

Todas las galerías Web, moblogs y redes sociales ofrecen herramientas para cargar fotos y a veces videos desde una computadora (para más información sobre estos tipos de sitios Web y las funciones que ofrecen, vaya al Capítulo 4). Muchos de los sitios también le permiten cargar imágenes desde un teléfono con cámara. Normalmente proporcionan una dirección de correo electrónico para que usted pueda enviar imágenes mediante MMS o software de correo electrónico para móviles: usted le da al sitio su número de teléfono móvil o una contraseña especial para la línea de asunto del mensaje cuando envía una imagen desde su teléfono con cámara, y luego el sitio asocia la imagen con su cuenta. Cuando usted envía imágenes, el sitio automáticamente las agrega a su álbum, moblog o página Web personal.

También hay servicios y software que ofrecen formas más eficientes y a veces menos costosas de subir sus imágenes a la Web. Algunos le permiten enviar imágenes de alta resolución en lugar de los archivos más pequeños que puede manejar el MMS. Algunas de estas herramientas pueden usarse para enviar imágenes a muchas galerías, blogs y redes sociales diferentes. Encontrará una lista de estos sitios en el sitio Web de la compañía proveedora de las herramientas. Otras herramientas están diseñadas exclusivamente para publicar imágenes en un sitio en particular. La mayoría del software que se describe aquí es gratuito.

Blogplanet — www.blogplanet.net — Software de blogging para teléfonos móviles que incluye herramientas de escritura y una interfaz de control de cámara integrada que le permite tomar una foto y enviarla directamente a su moblog. Es compatible con sitios y plataformas de alojamiento de blog.

Nokia Lifeblog — www.nokia.com/lifeblog — Software para teléfonos con cámara Nokia compatibles que organiza imágenes en una línea cronológica en el teléfono, las transfiere a una computadora a través de una conexión Bluetooth o USB y las agrega al álbum según la línea cronológica de su computadora. También puede cargar imágenes y texto de un teléfono con cámara a un moblog TypePad.

Picoblogger — www.picoblogger.com — Software para móviles que ofrece un "tablero comunitario" para visualizar y publicar comentarios en moblogs, así como herramientas para escribir sus propias entradas moblog y adjuntar las imágenes. Carga en el sitio moblog de Picostation y muchos otros moblogs. También ofrece herramientas para la descarga de videos.

Pictavision — www.pictavision.com — Software para teléfonos móviles que le permite visualizar álbumes en muchos sitios de galerías Web y carga automáticamente imágenes de teléfonos con cámara a las galerías y moblogs Web. También incluye una interfaz integrada de control de cámara y le permite agregar mensajes de voz y texto a las fotos. Está disponible en varios idiomas.

ShoZu Share-It — www.shozu.com — Software para teléfonos móviles que carga fotos y videos de alta resolución en una amplia gama de sitios de galerías Web, blog-hostings y redes sociales. Carga imágenes seleccionadas en el fondo mientras usted usa otras funciones del teléfono. Le permite agregar texto a las imágenes, así como etiquetas identificadoras para usar en sitios que le permiten organizar y buscar imágenes por etiquetas, o *tags*. Reinicia automáticamente las cargas interrumpidas.

Splashdata Splashblog — www.splashdata.com/splashblog — Software de moblog que le permite visualizar, suscribirse y comentar los blogs de otras personas y enviar textos e imágenes a su propio moblog desde su teléfono con cámara. Incluye una interfaz de control de cámara integrada y puede cargar fotos de alta resolución. Es compatible con moblogs alojados en el sitio Splashblog (www.splashblog.com).

Umundo — www.umundo.com — Servicio que proporciona una dirección de correo electrónico para enviar imágenes desde un teléfono con cámara mediante MMS, y luego le permite exportar esas imágenes desde una herramienta con buscador Web de escritorio a varios sitios de galerías Web, redes sociales y sitios blog.

MÁQUINAS DE FAX

Puede usar su teléfono con cámara para crear la versión PDF de un documento, tarjeta personal o pizarra y enviarla a una máquina de fax o dirección de correo electrónico. Todo lo que necesita es un servicio de MMS o correo electrónico en su teléfono con cámara y una cuenta gratuita con servicio de escaneado. Como advertencia, piense que algunos servicios no aceptan imágenes captadas con teléfonos con cámara que no tengan al menos un megapíxel de resolución. Use las configuraciones más altas de resolución y calidad cuando fotografíe un documento para escanear.

Así es como funciona el proceso:
Abra una cuenta en línea con un servicio de escaneado de documentos como Scanr (www.scanr.com) o Qipit (www.qipit.com).

Tome una fotografía del documento y envíela mediante MMS o correo electrónico a una dirección de correo electrónico que proporciona el servicio de escaneado. En la línea de asunto o en el cuerpo del mensaje, ingrese el número de fax o dirección de correo electrónico de destino del documento. Todo texto adicional que escriba en el mensaje aparecerá en el encabezado del fax o en el mensaje de correo electrónico del destinatario.

El servicio de escaneado recibe el mensaje, abre la imagen adjunta, optimiza el contraste y el brillo de la imagen para que el texto se lea con más claridad y convierte el archivo de imagen en un PDF.

El servicio de escaneado envía el documento en PDF al número de fax o dirección de correo electrónico que usted ingresó en el MMS o en el mensaje de correo electrónico. También le enviarán una copia a su dirección de correo electrónico y guardarán el documento en su cuenta en línea (puede ingresar a su cuenta desde una computadora más tarde y enviar los documentos guardados a los números de fax y cuentas de correo electrónico o descargar los PDF).

Si tiene un teléfono compatible y está usando un servicio de escaneado que ofrece esta función, puede crear un PDF de páginas múltiples adjuntando varias fotos a un mensaje de MMS o correo electrónico único. El servicio de escaneado las colocará en un archivo PDF con páginas múltiples. Aunque la mayoría de las veces querrá enviar documentos en blanco y negro, crear un PDF color es una opción que a veces está disponible.

CASILLAS POSTALES

Enviar las fotos por MMS y correo electrónico es práctico, pero a veces una postal en papel es más personal y correcta. Tal vez incluso conozca gente que sólo recibe correspondencia por correo tradicional. Puede enviar una foto o mensaje desde su teléfono con cámara a una casilla de correo postal usando un servicio de tarjetas postales móviles.

El software necesario generalmente se consigue a través de los proveedores de servicios de teléfonos móviles (pero ni todos los proveedores de servicios ofrecen el software de postales móviles, y ni éste funciona en todos los teléfonos), y se descarga de manera inalámbrica en el teléfono desde un servicio preinstalado como Get It Now de Verizon o MEdia Mall de Cingular. El sistema lo guiará a través del proceso de creación y envío de una postal. Fujifilm, Kodak y Shutterfly ofrecen servicios de postales móviles a través de los proveedores del servicio telefónico.

Para crear y enviar una postal, abra el software y seleccione el diseño de postal; algunos servicios le permiten elegir entre una variedad de cuadros ilustrados. Luego, seleccione la fotografía que quiera usar, escriba un mensaje del lado en blanco de la tarjeta, ingrese el nombre y la dirección del destinatario y dele a enviar. Se cobrará el costo de la postal, normalmente alrededor de $2, a la cuenta de teléfono móvil.

Un par de servicios británicos también le permiten crear postales enviándoles una foto, texto, y nombre y dirección del destinatario vía MMS:

Mobycards
www.mobycards.com

PhotoBox
www.photobox.co.uk

Consulte los precios en los sitios Web y averigüe si le enviarán una postal al país donde reside el destinatario. Recuerde que puede que tenga que pagar los gastos por *roaming* para las transmisiones MMS, dependiendo de su plan de servicios de datos y ubicación.

SU ARCHIVO

Aunque no valga la pena guardar muchas de las fotos y videos de los teléfonos con cámara, tal vez un día se arrepienta de no haber conservado los archivos de imágenes para una ocasión especial. Para estar seguro de que sí los conserva, elija un lugar para archivar las imágenes del teléfono con cámara y acostúmbrese a depositarlas allí cada vez que vacíe la memoria del teléfono. Para evitar congestionar y desperdiciar espacio en la unidad, borre todas las imágenes que sepa de inmediato que no quiere guardar.

Existen algunas buenas opciones de archivo.

En línea Una galería en línea o moblog en la que cargue habitualmente sus imágenes puede ser una opción de archivo muy práctica: solamente asegúrese de que el servicio que está usando no borrará las imágenes después de un período y de que usa un método de carga que le permita a usted enviar imágenes de alta resolución al sitio. También verifique que pueda descargar archivos con alta resolución desde el sitio y mandárselos en un disco.

En disco Otra opción es usar una grabadora de discos portátil para archivar sus imágenes en CD o DVD directamente desde la tarjeta de memoria del teléfono con cámara; también podría comprar un dispositivo de almacenamiento portátil y usarlo como un archivo especializado de imágenes del teléfono con cámara. Verifique que pueda transferir sus imágenes con facilidad al dispositivo que elija; probablemente necesitará un teléfono con cámara con una tarjeta de memoria extraíble para hacerlo.

En su computadora La mayoría de las personas simplemente guarda los archivos de imágenes en su computadora, una opción buena siempre que haga periódicamente una copia de seguridad del contenido. Si quiere esforzarse al máximo para preservar la calidad de sus fotografías, convierta los archivos JPEG que descargue del teléfono con cámara en archivos TIFF. Los archivos JPEG pierden algunos datos cada vez que los abre, edita y vuelve a guardar; y, con el tiempo, esto puede hacer que la imagen se degrade.

Puede resultar difícil llevar un registro de todas las imágenes que descarga en su computadora si no comienza con un sistema organizado: en lugar de meter de cualquier manera los archivos en el sistema, lo mejor es designar una carpeta o serie de carpetas para su archivo. También es buena idea ponerle a cada lote de imágenes un nombre (una palabra o una frase con sentido) tan pronto como las descargue; de esta forma será más fácil organizar y buscar sus imágenes en el futuro.

Afortunadamente, hay muchas herramientas de software disponibles para ayudarle a administrar sus archivos de imágenes. Puede usar programas de sincronización como los descritos en la sección sobre cómo enviar sus imágenes a una computadora. La mayoría de los programas de edición de imagen también incluyen herramientas de administración de archivos que pueden

organizar y buscar imágenes según criterios, por ejemplo por fechas. Si todavía no tiene el software que le proporcione las herramientas de su preferencia, compre software de administración de imágenes por separado. A continuación se enumeran algunos programas de administración de archivos de imagen que son o bien gratuitos o económicos:

Corel Snapfire
www.snapfire.com

Google Picasa
http://picasa.google.com

Ulead Photo Explorer
www.ulead.com

PUNTOS DEL MAPA

Si desea llevar un registro del lugar donde se tomaron las fotos con su teléfono con cámara, use la geocodificación, un proceso que adjunta información de ubicación al archivo de imagen. Cuando se hayan geocodificado las imágenes, usted puede crear un enlace a un mapa en línea marcado con enlaces a las fotos, y haciendo clic en las fotos puede ir a los lugares del mapa. Hay muchos sitios de galerías Web y redes sociales que ofrecen mapas con los que puede enlazar sus fotos geocodificadas.

Para geocodificar una fotografía hay que hacer dos cosas: una, tiene que captar la información sobre el lugar donde tomó la foto; dos, tiene que adjuntar la información a la fotografía. Estas tareas se pueden realizar usando diversos métodos; y cada uno tiene sus ventajas e inconvenientes.

Cómo obtener información del lugar Hay dos fuentes principales de información de ubicación para geocodificación: **1) Receptores GPS.** La información de los receptores GPS es precisa, ya que describe la ubicación exacta, latitud y longitud, del receptor GPS que se supone que usted está sosteniendo. Sin embargo, los dispositivos GPS no funcionan en interiores, y en muchas áreas externas se puede experimentar deficiencias en la recepción. También son relativamente pocos los teléfonos con cámara con receptores GPS incorporados y probablemente necesite un dispositivo GPS por separado. **2) Torres celulares.** La información de la ubicación de una torre celular simplemente le indica dónde está la torre más cercana. No proporciona una descripción de su ubicación exacta, pero puede ser usada por cualquier teléfono, dondequiera que tenga servicio. Esto significa que a menudo estará disponible en interiores, aunque es posible que no esté disponible en terrenos abiertos muy grandes.

Cómo adjuntar la información de ubicación La forma más fácil de adjuntar información sobre la ubicación en una foto es usando software que automáticamente coloque el nombre del lugar al tomar las imágenes y que luego las cargue en un sitio Web que establezca un enlace entre las fotos geocodificadas y un mapa. Si el software usa la información de la torre celular, puede usar este sistema para los teléfonos que no tienen un GPS incorporado, siempre que sean compatibles con el software. Si el software requiere información del GPS y usted no lo tiene, necesitará una unidad de GPS por separado que pueda transferir sus archivos de datos GPX a su teléfono a través de Bluetooth, y tendrá que asegurarse de que el software pueda encontrar y usar los archivos de datos que se transfieren.

Cuando use un teléfono con cámara que no tenga un GPS incorporado y no pueda comunicarse con un receptor de GPS por separado o usar software que incluya la información de la torre celular, puede geocodificar sus fotos en una computadora. Necesitará software de escritorio que pueda relacionar las imágenes y el registro de datos GPX que transfiera a su computadora.

Una cosa que es importante recordar si va a crear enlaces entre fotos desde su teléfono con cámara y los datos GPS adquiridos por un receptor por separado es que la fecha y la hora en los dos dispositivos deben estar sincronizadas.

Software Los sitios Web como www.geosnapper.com, www.plazes.com, y http://triptracker.net ofrecen su propio software geocodificador. A continuación encontrará algunas opciones de software para geocodificar fotos en su teléfono con cámara o computadora:

GeoSpatial Experts — www.geospatialexperts.com — Software de enlace GPS-foto que enlaza las fotos con los datos GPX.

Merkitys-Meaning — http://meaning.3xi.org — Software de teléfono con cámara que enlaza fotos con datos GPX desde un receptor GPS conectado con Bluetooth.

OziPhotoTool — www.oziphototool.com — Software de escritorio. OziExplorer importa datos GPX y OziPhotoTool los enlaza con las fotos.

RoboGEO — www.robogeo.com — Software de escritorio que enlaza fotos con datos GPX.

Sony Image Tracker — Software de escritorio que enlaza fotos con datos GPX. Se vende con el receptor GPS-CS1 de Sony (consulte la sección de accesorios del Capítulo 1)

ViewRanger — www.viewranger.com — Software para teléfono con cámara que enlaza las fotos con datos GPX desde un receptor GPS incorporado o conectado a Bluetooth. También muestra mapas e información sobre la ubicación en el teléfono.

World Wide Media Exchange — http://wwmx.org — WWMX softwares de escritorio Location Stamper y TrackDownload. TrackDownload importa datos GPX y Location Stamper los relaciona con las fotos.

ZoneTag — http://zonetag.research.yahoo.com — Software móvil que identifica las fotos con la información de la ubicación proporcionada por las torres celulares y las carga al sitio Web Flickr.

¿SÓLO PARA SUS OJOS?: Los imitadores de James Bond ahora pueden indicar en un mapa todos sus movimientos con software de geocodificación y sitios Web que pueden rastrear de modo instantáneo dónde y cuándo usted está allí.

LO QUE USTED NECESITA

Hay numerosas formas de enviar imágenes desde un teléfono con cámara a los muchos destinos que pueden recibirlas. Esta tabla describe en términos generales estos medios y lo que necesita tener en su teléfono y del otro lado para usar cada uno de los medios de transferencia de imágenes. Puede usar la tabla simplemente para ver qué puede hacer su teléfono, o puede consultarla para decidir qué tecnología de comunicación le gustaría tener en su nuevo teléfono.

MEDIOS DE TRANSMISIÓN	NECESARIOS EN EL TELÉFONO CON CÁMARA
Tarjeta de memoria	Ranura de tarjeta de memoria y tarjeta extraíble de memoria compatible
USB	Puerto USB estándar mini B y cable USB estándar mini B a USB A O puerto de datos (el que conecta al cargador) y cable USB compatible
Bluetooth	Transmisor inalámbrico incorporado Bluetooth o proveedor de servicio móvil que permita la funcionalidad completa de Bluetooth (consulte con su proveedor)
Correo electrónico	Plan de servicio de datos y software para el cliente de correo electrónico
MMS Servicio de Mensajería Multimedia	Plan de servicios MMS
IrDA Asociación de Datos Infrarrojos	Puerto IrDA incorporado
WiFi 802.11a/b/g/n	Conectividad WiFi inalámbrica incorporada y conexión WiFi disponible
Servicio postal	El plan de servicios MMS O plan de servicio de datos y software de correo electrónico para clientes Y servicio de postales para móviles
Conexión AV Conexión audiovisual	Puerto de salida AV y cable compatible
Fax	Software de fax y plan de servicio de datos
UPnP Plug and Play Universal	Conectividad UPnP inalámbrica incorporada
Red de datos	Plan de servicio de datos y software, y servicio de carga para móviles

Cuanto más avanzado sea su teléfono con cámara, más posibilidades le proporcionará para transferir imágenes. Contar con un plan de servicio de datos que ofrezca acceso a la red de datos de alta velocidad también mejorará sus opciones. Antes de caer en el hábito de usar el método de transferencia que encuentra en su teléfono, pruebe los otros modos de transmisión disponibles para descubrir cuáles son más rápidos y fáciles, y menos costosos en concepto de cargos de servicio.

NECESARIOS EN EL DISPOSITIVO O SITIO DE RECEPCIÓN	DESTINOS QUE PUEDEN SER COMPATIBLES
Lector de tarjeta de memoria móvil incorporado o conectado a USB O lector de tarjeta de memoria estándar incorporado o conectado a USB y adaptador para tarjeta de memoria móvil.	Computadora, cuadro digital, quiosco, otro teléfono móvil, PDA, grabadora de discos portátil, dispositivo de almacenamiento portátil, impresora
Puerto USB A	Computadora, cuadro digital, grabadora de disco portátil, dispositivo de almacenamiento portátil, impresora
Transmisor Bluetooth inalámbrico incorporado o adaptador Bluetooth	Computadora, cuadro digital, quiosco, otro teléfono móvil, PDA, grabadora de disco portátil, dispositivo de almacenamiento portátil, impresora
Cuenta de correo electrónico, software de correo electrónico para clientes y conexión a Internet	Tienda, computadora, cuadro digital, fax o cuenta de fax por correo electrónico, moblog, otro teléfono móvil, PDA, red social, galería Web
Plan de servicios y teléfono que pueda recibir MMS O cuenta de correo electrónico, software de correo electrónico para clientes y conexión a Internet	Tienda, computadora, cuadro digital, fax o cuenta de fax por correo electrónico, moblog, otro teléfono móvil, red social, galería Web
Puerto IrDA incorporado O adaptador IrDA a USB y puerto USB	Computadora, cuadro digital, quiosco, otro teléfono móvil, PDA, impresora
Conectividad WiFi inalámbrica incorporada O adaptador WiFI conectado Y conexión WiFi disponible	Computadora, otro teléfono móvil, impresora
Casilla de correo postal	Casilla de correo postal
Conectores AV-in	TV
Número de fax y máquina de fax O servicio de fax por correo electrónico	Computadora, fax o cuenta de fax por correo electrónico, otro teléfono móvil
Conectividad UPnP inalámbrica incorporada	Consola de juegos, reproductor de medios, TV, computadora
Soporte de sitio Web para cargar software y servicios	Moblog, red social, galería Web

Todas las imágenes captadas por los teléfonos con cámara se comprimen al guardarse en la memoria del teléfono o en una tarjeta de teléfono extraíble. Los archivos de imágenes no comprimidos serían demasiado grandes para conservarlos en la memoria y enviarlos desde

el teléfono a través de una red de datos móviles. Cuando su teléfono con cámara comprime una imagen, usa un algoritmo de compresión/descompresión o "codec". Siempre que abre y cierra el archivo de imagen, el software emplea el mismo codec.

FORMATOS DE FOTOS Y VIDEO

Archivos de fotos Los teléfonos con cámara usan la compresión JPEG para guardar las fotos, por eso los nombres de los archivos de las fotos de su teléfono con cámara finalizarán en ".jpg". Este tipo de compresión, ampliamente usado en las cámaras digitales, reduce el tamaño del archivo de imagen descartando la información visual redundante y la información que puede deducirse de otros datos. Cuando abre la imagen, el código JPEG determina cuál es la información desechada y la reconstruye.

El formato JPEG es un formato que ocasiona pérdidas, por lo tanto, si usted abre, edita y vuelve a guardar las imágenes con frecuencia, perderá datos relevantes con el tiempo y se deteriorará la calidad. Puede guardar imágenes como archivos TIFF no comprimidos si desea que sean más estables; y también puede convertir los archivos JPEG en otros formatos de archivo de imagen si lo necesita para un fin especial. La mayor parte del software de edición de fotos puede hacer esto.

Archivos de video El video captado por teléfonos con cámara se guarda comúnmente en uno de los formatos 3GP, usados principalmente por los teléfonos con cámara. Hay dos versiones de 3GP: los teléfonos GSM usan la versión 3GPP, mientras que los teléfonos CDMA usan la 3GPP2. Así pues, los nombres de los videos de teléfonos con cámara guardados en este formato tendrán la terminación ".3gp" o ".3gp2".

Los formatos 3GP son formatos contenedores, es decir, contienen otros archivos y permiten que éstos sean usados por software y dispositivos compatibles. Los contenedores 3GP pueden contener un archivo de video, normalmente comprimido en formato MPEG-4 o H.263, junto con el archivo de audio correspondiente, generalmente comprimido en formato AAC o AMR. El contenedor 3GP permite la transferencia del video por las redes de datos móviles y la visualización en los teléfonos con cámara y otros dispositivos portátiles.

No todos los programas de computadora ofrecen soporte para los formatos 3GP. Si desea editar o reproducir su video 3GP en una computadora y el software que quiere usar no le da soporte, puede convertir el primero a otro formato con software diferente. Para hacer la conversión puede usar software de edición que dé soporte para ese formato o un software de conversión especializado. Los programas de edición de video enumerados en Herramientas de software (Software Toolbox) dan soporte para los formatos 3GP. En el sitio Web de 3GP Organization (www.3gp.com) encontrará una lista de los programas que reproducen los archivos 3GP y los convierten en otros formatos .

Algunos teléfonos con cámara guardan los archivos de video MPEG-4 y archivos de audio AAC en un contenedor MPEG-4; estos archivos de video finalizan con la extensión ".mp4". Este método produce archivos más grandes y generalmente retiene una calidad de imagen más alta, pero no está pensado para enviar videos a otros teléfonos o dispositivos por una red de datos móvil. Si va a guardar los videos para editarlos en una computadora o visualizarlos en una pantalla más grande, un MPEG-4 es una buena opción: muchos programas de edición de video de computadora y reproductores de video ofrecen soporte para archivos MPEG-4. La mayoría de los teléfonos con cámara que ofrecen MPEG-4 también pueden guardar videos en formato 3GP para enviarlos por una red de datos móvil.

HERRAMIENTAS DE SOFTWARE

Todos los programas enumerados se pueden conseguir por menos de $100, la mayoría por mucho menos y algunos gratis. También puede descargar versiones de prueba gratuitas de la mayoría de los programas. Consulte los precios en el sitio Web del fabricante del software y asegúrese de que su teléfono sea compatible con el mismo si es una aplicación móvil.

NOMBRE Y SITIO WEB	DESCRIPCIÓN
Edición de fotos	
Adobe / Photoshop Elements www.adobe.com	Ofrece una amplia gama de herramientas automáticas y manuales para corregir los defectos de las imágenes y aplicar efectos, incluso funciones de composición panorámica y de fusión de imágenes. También ofrece herramientas para organizar, mostrar y compartir fotos.
Apple / iPhoto www.apple.com	Parte del paquete iLife de Apple, que también incluye software de edición de video, grabadora de discos, edición de audio y creación de sitios Web para usuarios de Mac. iPhoto ofrece una amplia selección de herramientas de edición, efectos y organización.
Arcsoft / Photobase Deluxe www.arcsoft.com	Ofrece muchas funciones para editores de fotos de teléfonos móviles, con herramientas para la corrección de imágenes, efectos, composición panorámica y organización de archivos.
Bit-side / Camera Magica www.bit-side.com	Proporciona una buena gama de opciones de corrección de imagen, así como composición panorámica y herramientas de fotomontaje.
Corel / Paint Shop Pro Photo www.corel.com	Ofrece una amplia gama de opciones para corrección de defectos de imagen y aplicación de efectos, incluidas herramientas manuales y muchas funciones automáticas. También ofrece herramientas para organizar archivos de fotos y video.
Fixer Labs / FixerBundle www.fixerlabs.com	Paquete de conectores compatibles con numerosos programas de edición de imágenes que incluye FocusFixer, ShadowFixer, NoiseFixer y TrueBlur.
Google / Picasa http://picasa.google.com	Es principalmente un software de administración de archivos de imagen; también ofrece funciones de edición básicas y herramientas sencillas para enviar fotos a sitios Web, blogs, mensajes instantáneos de correo electrónico y otros destinos.
Helicon Soft / Helicon Filter www.heliconfilter.com	Brinda una selección útil de herramientas de corrección de imagen, incluidas corrección de distorsión y perspectiva, en una interfaz muy sencilla. Incluye una función para fusionar fotos idénticas con diferentes exposiciones.
Magix / Digital Photo Maker www.magix.com	Editor de fotos básico que ofrece muchas herramientas automáticas para corregir defectos típicos de las imágenes de teléfonos con cámara, así como herramientas de organización de archivos de imagen. Facilita la carga de imágenes editadas al teléfono con cámara.

NOMBRE Y SITIO WEB	DESCRIPCIÓN
Microsoft / Digital Image Suite www.microsoft.com	Ofrece una amplia gama de herramientas de corrección de imágenes y efectos, incluidas muchas opciones automáticas y planillas. Facilita la organización de archivos y el envío de fotos editadas a teléfonos con cámara, discos y otros destinos.
Nero AG / Nero PhotoShow Deluxe www.nero.com	Ofrece muchas herramientas de efectos y corrección automática y manual, así como opciones para archivar, organizar y compartir imágenes.
Pervasive Works / Photozox www.pervasiveworks.com	Ofrece una gran colección de marcos gráficos para agregar a las fotos, así como herramientas básicas de corrección de imágenes y efectos.
Power of Software / Photo Pos Pro www.photopos.com	Proporciona muchas funciones avanzadas de corrección de fotos y efectos a un precio bajo. También incluye herramientas educativas y automatizadas para los principiantes.
Digital Light & Color / Picture Window Pro www.dl-c.com	Editor de fotos avanzado al precio de uno básico. Una buena opción para fotógrafos serios que usen el teléfono con cámara además de otras cámaras.
Roxio / PhotoSuite www.roxio.com	Ofrece herramientas automáticas para la corrección de imágenes y efectos, así como muchas funciones para compartir y visualizar imágenes, incluidas herramientas avanzadas de creación de presentaciones de diapositivas.
Stoik / Cameraphone Enhancer www.stoik.com	Corrige los defectos comunes de las fotos con teléfonos con cámara, especialmente los ruidos de imagen.
Ulead / PhotoImpact www.ulead.com	Ofrece numerosas herramientas automáticas y tutoriales para la corrección de imágenes y efectos, así como algunas opciones avanzadas y capacidades de fusión de fotos.
VicMan / Mobile Photo Enhancer www.vicman.net	Corrige los defectos comunes de las imágenes de teléfonos con cámara, incluidos el ruido, bordes oscuros, problemas de exposición y color. Mejora múltiples imágenes al instante.
WildPalm / CameraFX Pro www.wildpalm.co.uk	Proporciona numerosos efectos especiales y algunas herramientas básicas de corrección de imágenes.
XRaptor / Photo Professional	Incluye una buena selección de herramientas de corrección de imágenes, así como efectos y opciones para guardar fotos en formatos apropiados para una variedad de opciones de visualización.
Zensis / PhotoRite SP www.zensis.com	Proporciona funciones automáticas de corrección de imágenes y numerosos efectos.

Edición de videos

Adobe / Premiere Elements www.adobe.com	Ofrece una amplia gama de herramientas de edición de video y efectos, y soporte para varios formatos de video de teléfonos con cámara. Una buena opción si también desea editar video de una videocámara.
Apple / Quicktime Pro www.apple.com	Editor de video básico con soporte para formatos de video de teléfonos con cámara. También ofrece herramientas para edición de audio y creación de presentaciones de fotos en diapositivas.

Arcsoft / Video Impression Mobile Edition www.arcsoft.com	Editor de video básico que le permite recortar y combinar clips, agregar transiciones entre segmentos y crear títulos y subtítulos.
Ulead / VideoStudio 10 www.ulead.com	Ofrece una amplia gama de herramientas de edición de video y efectos, y soporte para varios formatos de video de teléfonos con cámara. Requiere una aplicación de conexión Ulead para algunos formatos. Una buena opción si también desea editar video de una videocámara.

Guías de composición

Power Retouche / Golden Section http://powerretouche.com	Aplicación de conexión que puede agregar a varios programas de edición de imágenes. Muestra una buena selección de superposiciones de composición de imagen, incluso la cuadrícula de la regla de tercios, que permite efectuar recortes para una mejor composición.
Two Pilots / Composition Pilot www.colorpilot.com	Muestra una buena selección de superposiciones de composición de imagen, incluso la cuadrícula de la regla de tercios. Puede usarse con cualquier software que reproduzca imágenes.

Eliminación de ojos rojos y verdes

Stoik / Redeye AutoFix www.stoik.com	Convierte las pupilas rojas en un color gris oscuro natural. Puede corregir automáticamente múltiples imágenes al mismo tiempo.
Two Pilots / Pet Eye Pilot www.colorpilot.com	Convierte las pupilas verdes, azules o amarillas en las fotografías de animales en un color gris oscuro natural.
Two Pilots / Red Eye Pilot www.colorpilot.com	Convierte las pupilas rojas en un color gris oscuro natural.
VicMan / Red Eye Remover www.vicman.net	Convierte las pupilas rojas en un color gris oscuro natural; la versión profesional procesa múltiples imágenes al mismo tiempo.

Corrección de distorsiones

Altostorm / Rectilinear Panorama Home Edition www.altostorm.com	Aplicación de conexión que puede agregar a varios programas de edición de imágenes. Corrige distorsiones geométricas, rectifica las líneas curvas y crea curvas como un efecto especial.
Grasshopper / ImageAlign Professional www.grasshopperonline.com	Proporciona herramientas sencillas para corregir distorsiones de perspectiva y lentes, incluidas curvaturas y distorsiones sobre un eje.
Two Pilots / Perspective Pilot www.colorpilot.com	Corrige distorsiones de perspectiva permitiéndole seleccionar líneas verticales y horizontales para realinear elementos en la foto.

Reducción de ruido

ABSoft / Neat Image www.neatimage.com	Reduce el ruido y la compresión y ofrece herramientas para crear un perfil de reducción de ruido a medida para su dispositivo.
Imagenomic / Noiseware Mobile Edition www.imagenomic.com	Reduce los ruidos y la compresión. También consulte el software de escritorio más avanzado de Imagenomic.

NOMBRE Y SITIO WEB	DESCRIPCIÓN
Picturecode / Noise Ninja www.picturecode.com	Reduce el ruido y la compresión, y ofrece herramientas para crear un perfil de reducción de ruido a medida para su dispositivo. Ofrece herramientas avanzadas manuales y puede procesar automáticamente múltiples imágenes al mismo tiempo.
Stoik / Noise AutoFix www.stoik.com	Reduce el ruido y ofrece herramientas para crear un perfil de reducción de ruido a medida para su dispositivo. También ofrece herramientas de nitidez.
Panorama y montaje, fusión de fotos y creación de visitas virtuales	
360 Degrees of Freedom / 360 Panorama Professional www.360dof.com	Une imágenes para crear panoramas, fotomontajes y visitas virtuales.
Almalence / PhotoAcute Mobile www.photoacute.com	Le permite crear una foto grande a partir de varias fotos para aumentar la resolución fotográfica final. Funciona con el software de escritorio PhotoAcute Studio para corregir defectos comunes de las imágenes de los teléfonos con cámara.
Bit-side / PanoMan http://panoman.net	Lo guía a través de los procesos de alineación y captación de múltiples imágenes y une fotos para formar un panorama horizontal o vertical.
iseemedia / Photovista Panorama www.iseephotovista.com	Crea panorámicas de 360 grados y corrige los defectos de la imagen.
MultimediaPhoto / Photomatix Pro www.hdrsoft.com	Fusiona automáticamente múltiples fotografías idénticas salvo por la diferencia de exposición. También incluye herramientas de un alto rango de dinamismo para fotógrafos serios.
PanaVue / ImageAssembler Standard Edition www.panavue.com	Crea panorámicas de 360 grados y fotomontajes y corrige los defectos de la imagen.
Scalado / PhotoFusion www.scalado.com	Lo guía a través de los procesos de alineación y captación de múltiples imágenes y une fotos para formar un panorama horizontal o vertical, o un fotomontaje. También ofrece herramientas para corregir imágenes y agregar efectos.
Tiras cómicas y juegos	
Bulbon / Comeks www.comeks.com	Le permite crear tiras cómicas con sus fotos.
dotPhoto / Pictavision Games www.pictavision.com	Le permite agregar sus fotos a los juegos del teléfono con cámara.

Ya se habrá dado cuenta de que las fotos y videos de los teléfonos con cámara no tienen por qué estar relegados a la categoría de "divertidos pero inútiles" de su álbum de fotos digitales. Además de publicar sus imágenes en blogs móviles y galerías Web, la gente usa los teléfonos con cámara para realizar películas y videos de música, captar los eventos más recientes, coquetear con extraños, crear exhibiciones de arte y participar en juegos urbanos con múltiples jugadores. Los teléfonos con cámara se han vuelto importantes hasta para un pasatiempo que es al menos tan popular como la fotografía: las compras. Este capítulo le guiará por el terreno y le indicará qué caminos tomar para explorarlo. También le ofrece recursos para mantenerse al día en cuanto a las últimas novedades en lo referente a las imágenes móviles y cómo encontrar informes sobre teléfonos con cámara.

MOBLOGS

En el comienzo, era el Weblog o blog. Era un

sitio web que resultó ser tan económico y sencillo de crear y actualizar que pronto empezaron a surgir miles de ellos. Algunos los escriben periodistas profesionales para públicos multitudinarios y otros los escriben aficionados en pijama para un puñado de lectores. **Además de los blogs escritos, están los fotoblogs**, compuestos principalmente por fotografías, y los vlogs, que contienen en su mayoría videos. Todos los blogs tienen algunas cosas en común: siguen el mismo formato cronológico, con la entrada más reciente en primer lugar; permiten a los lectores publicar sus comentarios sobre las entradas y casi siempre se relacionan con otros blogs, formando una comunidad interconectada conocida como blogoesfera.

Ahora están los moblogs, nombre abreviado de los blogs móviles. Lo que distingue a un moblog es su capacidad de ser actualizado y visualizado desde un dispositivo portátil equipado con servicio de Internet; ello significa que usted puede crear un moblog con su teléfono con cámara y agregar imágenes, videos, texto y a veces hasta sonido, desde dondequiera que esté.

CÓMO CREAR UN MOBLOG

Hay un par de formas fáciles de crear un moblog:

Comprar un teléfono con un software para moblog integrado Algunos proveedores de teléfonos como Sony Ericsson y Nokia han formado equipos con servicios de moblog para ofrecer moblogging sin complicaciones. Danger hospeda moblogs para los usuarios de Sidekick y Hiptop. El software de blogging está ya instalado en el teléfono, e iniciar un moblog puede ser tan fácil como tomar una foto y seleccionar "publicar en el blog" o "publicar en la Web" en un menú en pantalla.

Las instrucciones en el teléfono y el sitio web donde está alojado el blog lo asistirán durante el resto del procedimiento de instalación. Algunos de estos servicios son gratuitos y otros requieren una cuenta de pago en un host para moblogs. Averigüe con qué host para moblogs trabaja su proveedor de teléfonos y compruebe los precios para saber qué costos tiene.

Regístrese en un host para moblogs Los proveedores de servicios de Internet, los sitios de redes sociales, los portales y las publicaciones en la Web están entre los muchos tipos de entidades en línea que ofrecen las herramientas que se necesitan para instalar su moblog, y el espacio en el servidor donde puede alojarse es gratuito en muchos casos. También hay hosts para blogs y moblogs especializados. Como es de esperar, éstos últimos van por delante de la mayoría de los demás en cuanto a funciones avanzadas y experiencia en moblogs sin complicaciones. También ofrecen muchas herramientas comunitarias para buscar e interactuar con otros moblogs usando el mismo host. Cuando se registre, el sitio de alojamiento le instruirá cómo cargar el software de blogging en su teléfono y cómo efectuar la carga de información desde su teléfono o computadora. Los hosts para moblogs especializados ofrece en su mayoría un moblog básico gratuito o por un precio bajo y cobran más por las funciones adicionales.

CREACIÓN DE UN MOBLOG: El pequeño tamaño de los archivos de los teléfonos con cámara los hace ideales para la transmisión digital a través del correo electrónico o para cargalos a un sitio web. Consulte algunas de las direcciones de moblog que le proporcionamos para obtener ideas y consejos.

Funciones de los moblog Hay muchas herramientas disponibles para personalizar y distribuir su moblog. La mayoría de los servicios de blog ofrece más funciones avanzadas por una suscripción mensual o anual más alta, por lo tanto, busque y vea qué proveedor ofrece la mejor opción para las funciones que usted desea. Estas son algunas opciones importantes que debe buscar:

Herramientas avanzadas para plantillas, edición y diseño. Basta con que haga clic en algunas casillas de selección y complete un formulario en línea para instalar su moblog, pero si lo desea, puede hacer más que eso. Muchos hosts para blogs ofrecen herramientas avanzadas para personalizar el diseño del sitio, incluso editores HTML y CSS.

Opciones de permiso para colaboradores y espectadores. Algunos hosts para moblogs le permiten privatizar su moblog para que puedan verlo solamente las personas aprobadas. Algunos también le permiten designar múltiples colaboradores para poder establecer un blog grupal.

Publicaciones y suscripciones. Los blogs y moblogs pueden se pueden publicar con tecnología RSS (Publicación Realmente Sencilla) y Atom. En otras palabras, con la publicación, usted puede permitir que algunos titulares y extractos de textos de su moblog aparezcan en un área en constante actualización en otro blog o sitio web, es como un receptor de noticias para la Web. Puede suscribirse a blogs y moblogs publicados por otras personas para que sus titulares aparezcan

en su sitio y puede también elegir recibir notificaciones cuando los blogs a los que se suscribe se actualizan.

Carga de audio. Si realmente odia escribir, algunos hosts le permitirán actualizar su moblog con grabaciones de audio de campo. Simplemente puede llamar a su moblog y decir qué es lo que piensa y el host publicará la llamada como una entrada en MP3.

Redireccionamiento de dominio. Si tiene su propio URL, algunos hosts redireccionarán su moblog para que aparezca en su dirección Web.

HOSTS PARA MOBLOGS

Hay muchos sitios que alojan moblogs. Estos son algunos de los más populares y avanzados.

Text America — (www.textamerica.com) — Host para moblogs dedicado con alojamiento gratuito y de pago.

moblogUK — (http://moblog.co.uk) — Host para moblogs dedicado con alojamiento gratuito y de pago.

SnapnPost — (www.snapnpost.com) — Host para moblogs dedicado con alojamiento gratuito.

Blogger Mobile — (www.blogger.com/mobile-start.g) — La rama moblog del host para blogs Blogger, propiedad de Google. Ofrece alojamiento gratuito.

Mobile Earthcam — (http://mobile.earthcam.com) — Host para moblogs dedicado con alojamiento gratuito y de pago. También ofrece acceso a teléfonos con cámara para visualizar desde una red pública y privada de cámaras Web.

Typepad — (www.typepad.com) — y **LiveJournal** — (www.livejournal.com) — Typepad es un host para blogs con funciones de moblog. LiveJournal usa una plataforma de publicación de blogs de Typepad, Movable Type, y aloja una comunidad de blogs y moblogs. Ambos ofrecen alojamiento de pago para moblogs.

Manila — (www.manilasites.com) — Host para blogs con funciones de moblog y alojamiento de pago.

Living Dot — (http://www.livingdot.com) — Host para blogs con funciones de moblog y alojamiento gratis. También registra nombres de dominio.

GALERÍAS WEB

Si usted tiene una cámara digital, probablemente ya conozca las galerías Web en línea. Son sitios en donde puede cargar fotos y a veces videos en un álbum personal y disponerlos como una presentación con diapositivas u otro tipo de presentación. La mayoría de estos sitios también le permite encargar impresiones de las fotos que cargue, al igual que artículos de regalo y otros en los que quiera que aparezcan sus fotos.

Las galerías de fotos en línea eran populares antes del auge de los blogs, los hosts de video y las redes sociales y ahora muchas incorporan algunas de esas funciones. Con todo y con eso, el propósito principal de una galería es ofrecer un lugar para presentar sus imágenes a la gente que conoce y, si lo desea, al público.

Algunas galerías se inclinan por la simplicidad y las herramientas automáticas para las personas que desean solamente colocar sus imágenes en línea de forma rápida y en un formato que esté bien. Otras ofrecen una amplia gama de opciones manuales para personalizar el aspecto de la galería, editar imágenes, controlar las características de impresión y exportar imágenes a otros sitios para que puedan aparecer en subastas en línea o blogs. Algunos sitios le permiten usar su propio nombre de dominio.

Si usa sólo su teléfono con cámara y tal vez una cámara instantánea para tomar fotos, puede que tenga sentido cargar sus imágenes en una galería que ofrezca una gama modesta de funciones gratuitas. Los fotógrafos serios que usan un teléfono con cámara además de una cámara más avanzada deben plantearse usar sitios que cobran un cargo anual pero que ofrecen más opciones. Muchos sitios ofrecen tanto cuentas de álbum gratuitas como de pago, con una serie de funciones disponibles que aumentan el costo. Asegúrese de comprender las políticas del sitio antes de comenzar a crear los álbumes allí. Averigüe si los archivos de imágenes se desecharán después de un período de inactividad y, si va a usar sus álbumes como archivo, asegúrese de que el sitio retendrá los archivos originales de alta resolución y le ofrecerá una forma de recuperarlos.

Puede cargar imágenes en todos los sitios enumerados en esta sección directamente desde un teléfono con cámara (lea más acerca de las diversas formas de hacerlo en el capítulo 3 y consulte el sitio en el que esté interesado para ver si ofrece soporte para el método de su preferencia). Algunos de estos sitios ofrecen funciones especiales para los teléfonos con cámara, como la posibilidad de visualizar álbumes de galerías y encargar impresiones directamente desde un teléfono. Los sitios que ofrecen software móvil para su teléfono a menudo le permiten descargar imágenes de

una galería además de cargar las fotos del teléfono con cámara, en caso de que desee usar una foto como fondo de pantalla o simplemente guardarla en su teléfono.

Hay cientos de opciones de galerías Web en línea. La siguiente no es una lista completa, pero ofrece una selección de archivos que se destacan por su calidad general, las funciones móviles o el enfoque sobre un aspecto en particular.

dotPhoto — www.dotphoto.com — Ofrece muchas herramientas automáticas para mejorar y presentar imágenes, así como una excelente selección de funciones móviles y software disponibles a través del sitio de Pictavision afiliado.

flickr — www.flickr.com — Puede organizar sus propias imágenes de acuerdo con su sistema de etiquetas o *tagging*. Busque las imágenes de otras personas mediante la información de identificación o agrupe sus imágenes con otras imágenes que tengan la misma etiqueta. También ofrece herramientas eficientes para exportar imágenes a otros sitios y blogs.

Geosnapper — www.geosnapper.com — Muestra información sobre los lugares donde se tomaron las fotos geocodificadas y los enlaces al mapa. También ofrece software móvil que automáticamente geocodifica las fotos de los teléfonos con cámara y las carga en el sitio.

iheartart — http://iheartart.org — Se especializa en alojamiento de fotos de teléfonos con cámara de obras de arte, junto con foros y comentarios sobre ellas.

Kodak EasyShare Gallery — www.kodakgallery.com — Ofrece herramientas sencillas para mejorar imágenes y presentaciones, junto con instrucciones básicas para crear álbumes. Las funciones especiales incluyen una integración con llamadas Skype que le permite hacer una presentación con conexión de voz en vivo a otra persona que se encuentra en otro lugar.

MiShow — www.mishow.biz — Se describe como un "libro multimedia automático", y ordena las fotos y los videos enviados desde un teléfono con cámara o computadora en una presentación cronológica con música.

Phanfare — www.phanfare.com — Carga automáticamente fotos y videos de su computadora en sus álbumes en línea. También puede archivar sus fotos aquí y le enviarán sus imágenes en disco si cancela la suscripción.

Photobucket — www.photobucket.com — Proporciona una interfaz simple para crear álbumes de fotos y videos y exporta imágenes a otros sitios y blogs. También ofrece herramientas para transferir imágenes entre su álbum Web y el teléfono con cámara.

Picturetrail — www.picturetrail.com — Ofrece herramientas fáciles de usar para la creación de álbumes y muchos tipos diferentes de presentaciones y exporta imágenes y diapositivas a otros sitios y blogs.

SmugMug — www.smugmug.com — Una buena opción para los fotógrafos serios que usan un teléfono con cámara y una cámara avanzada y que desean presentar una galería altamente personalizable con excelentes opciones para imprimir y compartir.

Snapfish — www.snapfish.com — Ofrece herramientas sencillas para organizar álbumes, mejorar imágenes y crear presentaciones. Le permite transferir imágenes entre los álbumes Web y el teléfono con cámara, visualizar álbumes en su teléfono y enviar imágenes desde sus álbumes a los teléfonos de otras personas.

Webshots — www.webshots.com — Organiza álbumes en una página de inicio que incluye un perfil personal y se relaciona con los álbumes públicos de otras personas, y le permite buscar y descargar imágenes de una gran colección de fotos profesionales.

LOS TELÉFONOS CON CÁMARA SON TAMBIÉN PARA LOS PROFESIONALES: El fotógrafo Evan Nisselson creó un ensayo con un teléfono con cámara que mostró en su sitio Web con su fotografía digital y en película.

CINE CON EL TELÉFONO CON CÁMARA

Al igual que los cineastas creativos aprendieron a trabajar con

las características particulares del metraje de la videocámara digital, también han comenzado a jugar con el aspecto y las limitaciones del video con teléfono con cámara para sus fines artísticos. El

video tomado con teléfono con cámara a menudo alienta, y a veces requiere, una cierta intimidad con el objeto o persona fotografiados, en parte porque los teléfonos con cámara son menos invasivos y más comunes que los dispositivos más grandes, y en parte porque el videógrafo usualmente tiene que acercarse

CREACIÓN DE UN MOBLOG: Ganador del Festival Cellflix 2006, Mike Potter.

más para captar una buena imagen con un teléfono con cámara. Ello podría explicar por qué el sexo y las relaciones personales parecen ser una inquietud central del cine actual filmado con un teléfono con cámara.

Se han filmado videos de música, cortos e incluso largometrajes con teléfonos con cámara y se han mostrado en televisión, en Internet y en festivales de cine. Juzgue por sí mismo el buen hacer de los autores de este medio naciente observando algunos de sus trabajos originales (o al menos los avances de una película):

Nuovi Comizi D'Amore (Nuevos encuentros amorosos, Love Meetings) — http://85.18.52.228/htmania/nuovicomizi — Inspirado en el film de Pier Paolo Pasolini de 1965 Comizi D'Amore (Encuentros amorosos, *Love Meetings*), Marcello Mencarini y Barbara Seghezzi filmaron este documental de 90 minutos con un Nokia N90. Incluye entrevistas con 100 italianos sobre sus pensamientos sobre el sexo y el amor. En italiano con subtítulos en inglés.

SMS Sugar Man — http://smssugarman.com — Escrito y dirigido por Aryan Kaganof, este largometraje fue filmado con un Sony Ericsson W900is. Se rodó en Johannesburgo y cuenta la historia de Sugar Man, "un proxeneta con principios", y sus socios de negocios.

Some Postman — Este video de música para "Some Postman" por la banda The Presidents of the United States of America fue dirigido por Grant Marshall y filmado con un Sony Ericsson K750is. Disponible en varios sitios que alojan videos, incluidos YouTube e iFilm.

Cómo hacer que se vea su trabajo Puede publicar cortos y videos de música en sitios de alojamiento Web para que los vea todo el mundo. Algunos de estos sitios pueden visualizarse tanto en pantallas de computadora como en teléfonos con cámara y otros dispositivos móviles. Todos ellos le permiten cargar videos de forma gratuita y ofrecen funciones comunitarias como la capacidad de hacer comentarios sobre videos de otras personas o de ingresar videos en un grupo o categoría de usuario particular. Algunos sitios Web y canales de medios móviles que presentan trabajos producidos profesionalmente también tienen áreas de alojamiento públicas o aceptan presentaciones de cineastas independientes.

Numerosos festivales y concursos de cine aceptan el trabajo filmado con un teléfono con cámara, aunque es probable que le pidan que convierta el video a otro formato antes de enviarlo. De hecho, podría presentar una película filmada con un teléfono con cámara a prácticamente cualquier festival, suponiendo que tenga el software y la experiencia necesaria para convertirlo a un formato aceptado. Sin embargo, hay algunos festivales que se dedican a las películas filmadas con teléfonos con cámara. Los fabricantes de teléfonos móviles y proveedores de servicios también patrocinan concursos y festivales periódicamente: consulte sus sitios Web para ver qué están pasando ahora. Como los creadores de "Nuevos encuentros amorosos" afirman en su sitio Web, "Hoy el que no hace una película, es porque no tiene nada que decir". Así que manos a la obra.

FESTIVALES DE PELÍCULAS FILMADAS CON TELÉFONOS CON CÁMARA:

Be Mobile — http://bemobile.makadam.it — Festival italiano alojado por Makadam en conjunto con el festival de cortos cinematográficos Venice Circuito Off.

Cellflix Festival — www.cellflixfestival.org — Patrocinado por Park School of Communications de Ithaca College.

Mobile FilmMakers — www.mobifilms.net — Patrocina el festival de cine de películas filmadas con teléfono con cámara auspiciado conjuntamente por Nokia y Discovery Networks Asia.

Pocket Films Festival — www.festivalpocketfilms.fr — Festival francés hospedado por el Forum des Images.

El Tercer Festival de Cine — www.thirdscreenfilmfestival.com — Festival de cine patrocinado por Columbia College Chicago.

Zoie Films — www.zoiefilms.com — Patrocina el Festival Cellular Cinema y distribuye videos filmados con teléfono con cámara en línea y a otros dispositivos móviles.

SITIO WEB PÚBLICO PARA EL ALOJAMIENTO DE VIDEOS:

Addicting Clips — www.addictingclips.com — También le permite cargar y descargar juegos.

Archive — www.archive.org — Enfatiza la preservación de muchos tipos de medios para la posteridad.

Blip TV — www.blip.tv — Ofrece herramientas para distribuir los videos cargados a blogs y acepta cargas de video directamente a los teléfonos con cámara.

Google Video — http://video.google.com — También ofrece descargas de películas y programas televisivos. Se encuentra disponible en varios idiomas.

Guba — www.guba.com — También vende descargas de películas y software de TV.

Ourmedia — www.ourmedia.org — Sitio sin fines de lucro que enfatiza el compromiso social y político. También hospeda archivos de fotos, texto y audio.

Revver — www.revver.com — Comparte los ingresos de los avisos comerciales adjuntados a los videos que carga.

YouTube — www.youtube.com — Enfatiza las funciones comunitarias, ofrece herramientas para la distribución de videos cargados a otros sitios y permite compartir videos privados.

OTROS CANALES DE FINANCIACIÓN Y DISTRIBUCIÓN:

Atom Films — www.atomfilms.com — Productor de medios móviles que acepta los envíos de video.

Bravo!FACT — www.bravofact.com — Fundación canadiense que ofrece financiación para la producción de videos cortos, incluyendo trabajos filmados con teléfonos con cámara.

Fuse TV — www.fuse.tv — Sitio Web de música y video con un área pública para alojamiento de videos.

iFilm — www.ifilm.com — Red de videos que ofrece tanto material producido por profesionales como por el público.

Hoy en día

cualquiera con una televisión o una conexión a Internet ha visto imágenes tomadas con teléfono con cámara en la cobertura de eventos de noticias importantes. Cuando surgen las noticias, es más probable que los que estén en el lugar de los hechos sean los transeúntes y no la prensa. Si capta una noticia en su teléfono con cámara, puede enviarla a un medio periodístico directamente o a través de una agencia. También existen algunos medios documentales y de entretenimiento que incorporan imágenes de los teléfonos con cámara de los espectadores en sus programas. Todos los días se están creando nuevos medios para fotos y videos tomados con teléfono con cámara, así que consulte los sitios Web de sus canales preferidos de televisión, programas y medios de noticias para ver si aceptan envíos.

Agencias Algunas agencias se especializan en proporcionar imágenes captadas por fotógrafos y videógrafos aficionados a medios como programas de noticias, publicaciones impresas y sitios Web. Usualmente les puede enviar imágenes directamente de su teléfono con cámara por correo electrónico o MMS. Algunos requieren que se registre con la agencia antes de presentar las imágenes. Cuando la agencia recibe imágenes que son noticia, intenta venderlas a las organizaciones de medios para que se las paguen a usted. La ventaja es que las agencias saben con quién hablar y cómo negociar el pago; la desventaja obvia es que se llevan una porcentaje de la venta de la foto.

Las agencias tienen diferentes políticas y arreglos de pago. Lea los términos detenidamente para comprender quiénes tendrán derecho a publicar sus imágenes y cuánto le pagarán por ellas. Busque información sobre quién tendrá los derechos de autor de las imágenes enviadas, si los medios se las reconocerán como de usted, y si enviarle las imágenes le da a la agencia derechos exclusivos para venderlas o usarlas. Asegúrese de que le satisfagan los términos antes de comenzar a enviar sus fotos. Algunas agencias conservan imágenes no usadas en una base de datos para venderlas posteriormente. Estas son algunas agencias:

Cell Journalist — www.celljournalist.com
Scoopt — www.scoopt.com
VideoNewsCaster — www.videonewscaster.com

Programas documentales y de entretenimiento Algunas compañías de producción inde-
pendientes y organizaciones más grandes buscan videos tomados con teléfono con cámara para
integrar a sus programas. Consulte en los sitios Web para obtener más información sobre lo que
las compañías pueden estar buscando y cómo se usarán los videos enviados. Este es un buen
ejemplo:

POV's Borders — http://guide-h.omn.org/POVBorders — POV's Borders solicita videos
cortos para su proyecto continuo American ID. Los productores están buscando "videos
sustanciales . . . sobre lo que piensan y sienten los norteamericanos corrientes como usted sobre
los EE. UU. y su papel en el mundo".

Principales medios de noticias Muchos de los principales medios de noticias televisivos, en
línea e impresos, han comenzado a aceptar videos y fotos tomadas con teléfonos con cámara de

ACCESO Y DISPONIBILIDAD: Puesto que en todas partes suceden noticias, los teléfonos con cámara se están
convirtiendo rápidamente en una herramienta de los reporteros, como descubrieron estos jóvenes palestinos un día en
la ciudad de Gaza en 2005.

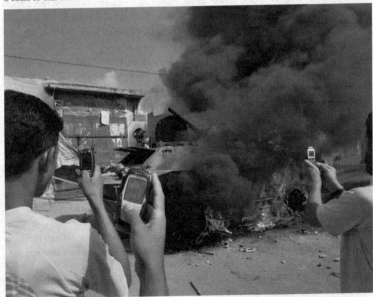

acontecimientos que son noticia. Consulte los sitios Web de aquellos que le interesen para ver si ofrecen instrucciones para enviar imágenes a través de MMS o correo electrónico. Estos importantes medios buscan imágenes tomadas con teléfonos con cámara y ofrecen instrucciones sobre cómo enviarlas:

ABC News — http://abcnews.go.com
BBC News — http://news.bbc.co.uk
CNN — www.cnn.com/exchange/ireports/toolkit/index.html

Medios de periodismo ciudadano En años recientes ha tomado auge el periodismo en línea a cargo de personas no relacionadas con una organización tradicional de medios, gracias a las herramientas sencillas y poco costosas de publicación en la Web y al hecho de que hoy en día tanta gente lleva un teléfono con cámara. Este tipo de periodismo, que normalmente se llama "periodismo ciudadano", es una nueva fuente de información para millones de lectores y espectadores. Algunos medios periodísticos ciudadanos son pequeñas publicaciones que cubren las noticias locales, mientras que otros son sitios grandes con cobertura internacional y personal editorial. Algunos incluso tienen medios televisivos y otros pagan por las presentaciones aceptadas. A continuación se citan algunos de los medios de periodismo ciudadano que aceptan imágenes tomadas con teléfonos con cámara. Si desea una lista más extensa de estos medios, consulte la Lista de Iniciativas de Medios Ciudadanos (Citizen Media Initiatives List) en www.cyberjournalist.net.

AgoraVox — www.agoravox.fr — Sitio de noticias y eventos actuales francés. Consulte el enlace "les moyens de publication" para encontrar la dirección para enviar sus imágenes a través de MMS. Las imágenes deportivas enviadas pueden publicarse en el sitio SportVox (www.sport-vox.com).

Backfence — www.backfence.com — Publicación de noticias vecinales que opera un sitio por separado para cada área local que cubre.

Current TV — www.current.tv — Canal de cable y de satélite de los EE. UU. que acepta videos de noticias y entretenimiento. Los videos seleccionados por los espectadores se muestran en la Web, en dispositivos móviles o en la televisión. Se paga a los colaboradores seleccionados.

OhmyNews International — http://english.ohmynews.com — Cubre noticias y eventos actuales y acepta fotos con artículos presentados en línea. Disponible en inglés, coreano y japonés.

Reporter.co.za — www.reporter.co.za — Sitio sudafricano de noticias y eventos actuales que acepta fotos con artículos presentados en línea.

GALERÍAS DE ARTE

Se puede afirmar que muchas galerías de arte estarían dispuestas a exhibir obras creadas con un teléfono con cámara si éstas fueran lo suficientemente interesantes, y si es que usted puede meterse en ese mundo. Sin embargo, la irrupción en el mundo del arte es tema para otro libro. Si está interesado en mostrar los fotos y videos tomados con teléfonos con cámara en una exhibición pública y su agente no le está ayudando mucho al respecto, preséntelas en una de las exhibiciones en línea que se enumeran a continuación.

Las organizaciones de arte que se concentran en los nuevos medios y en la tecnología también son una buena fuente de información sobre las galerías, los sitios Web y eventos que podrían mostrar su trabajo. Los fabricantes y proveedores de teléfonos con cámara a veces publican exhibiciones con material enviado por el público. Consulte sus sitios Web para ver si tienen algo programado.

PRESENTACIONES EN LÍNEA

15x15 — www.15x15.org — Inspirado en la famosa especulación de Andy Warhol de que en el futuro todo el mundo sería famoso durante quince minutos, este sitio presenta una exhibición cambiante de quince videos filmados con teléfonos con cámara. Para ser más precisos, las imágenes cambian cada quince segundos, parece que la gente de 15x15 no se puede concentrar tanto tiempo como Warhol. Para disfrutar de su momento de fama en 15x15, puede presentar sus videos tomados con teléfonos con cámara a través de MMS, correo electrónico o una herramienta de carga con base en la Web.

Mobicapping — www.mobicapping.com — Esta galería en línea presenta una exhibición continua, organizada por un comisario, de fotos y videos captados con teléfonos con cámara, junto con declaraciones de artistas que acompañan los trabajos seleccionados.

SENT — www.sentonline.com — En 2004, la exhibición de imágenes tomadas con teléfonos con

cámara de SENT se mostró en un hotel de Los Ángeles. La presentación física se desmanteló hace tiempo, pero aún puede ver las imágenes en el sitio Web de SENT y agregar su propio trabajo a la colección. Tanto fotógrafos invitados como colaboradores públicos han enviado imágenes a SENT.

NUEVAS ORGANIZACIONES DE ARTE EN LOS MEDIOS

Blasthaus — www.blasthaus.com — Tiene un espacio de galería, eventos y un estudio de producción multimedia y presentó el Mobile Phone Photo Show en 2004.

Rhizome — www.rhizome.com — Un sitio comunitario de medios nuevos en línea afiliado al New Museum of Contemporary Art de Nueva York. Aloja foros, publica información sobre las exhibiciones, proyectos y eventos y mantiene un archivo donde se pueden buscar trabajos existentes.

We Make Money Not Art — www.we-make-money-not-art.com — Publica información sobre los nuevos eventos mediáticos, proyectos y exhibiciones en formato de blog.

UNA NUEVA FORMA DE ARTE: La fotografía tomada con teléfonos con cámara ya ha sido aceptada como un nuevo medio. Se ha expuesto en galerías, recibido premios en escuelas de arte e incluido en críticas temáticas.

LAS IMÁGENES TOMADAS CON TELÉFONOS CON CÁMARA EN EL COMERCIO

Si conoce los códigos de barras 2-D, ya sabe que son ideales para la publicidad. Un código de barras codifica el enlace a un destino en línea al cual se puede acceder desde el buscador de Internet de su teléfono (si el teléfono tiene instalado un programa de lectura de códigos). Puede crear estos hipervínculos físicos usted mismo usando una herramienta en línea. Algunos sitios de servicio de código de barras le permiten codificar solamente los URL existentes, mientras que otros le permiten cargar fotos, videos y grabaciones de sonido, y luego codificar un enlace a ellos (para comenzar pruebe sitios Web como www.kooltag.com, www.mytago.com y www.shotcode.com). En los avisos comerciales, catálogos, diseños de paquetes y escaparates de tienda que incluyen códigos de barras 2-D, los códigos pueden ser muy sofisticados e incluir marcas de agua digitales que tal vez no pueda ver.

También hay otras formas en las que las compañías han comenzado a usar fotos normales y corrientes sin ninguna codificación especial para interactuar con los consumidores. Bandai Networks y D2 Communications crearon el sistema "Search by Camera! ER Search" que ya se usa en Japón. Los consumidores usan sus teléfonos con cámara equipados con ER Search para tomar fotos de los productos que aparecen en un catálogo y las envían a un sitio con una amplia base de datos de imágenes de productos. Estas imágenes se combinan con las imágenes de los productos en la base de datos y la información correspondiente al producto se envía al teléfono, incluso se envían enlaces para comprar productos directamente desde el teléfono.

Si no le emociona la idea de que las empresas usen su teléfono con cámara para lucrarse, piense que los teléfonos con cámara no funcionan solos: usted decide cuándo adquirir información sobre el producto. Otras tecnologías de teléfonos móviles, como Bluetooth, no muestran

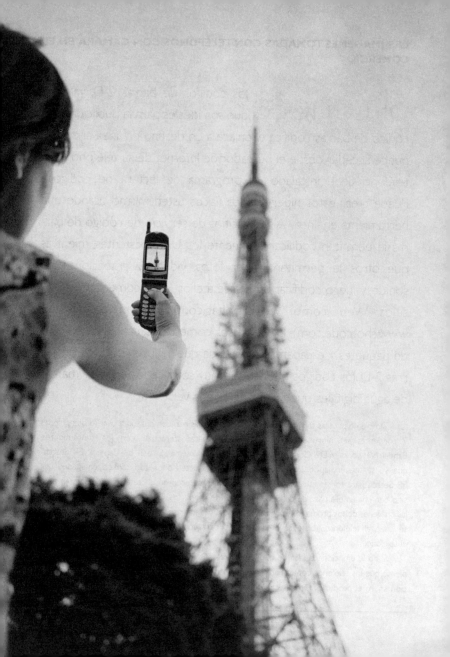

tanta deferencia hacia sus preferencias: un objeto o lugar que está emitiendo medios comerciales a través de Bluetooth puede hacer que salte un aviso comercial en un teléfono compatible mientras lo lleva en el bolsillo o hacer que comience a sonar estrepitosamente desde una pantalla o parlante cercano. Entre las diversas tecnologías móviles que empezarán a usarse ampliamente con fines comerciales, la basada en los teléfonos con cámara es una de las que está en mejores condiciones de ofrecer servicios prácticos con un mínimo de intrusión.

También podría descubrir que su teléfono con cámara puede resultarle útil cuando es usted el que desea ganar un poco de dinero. Sitios de anuncios clasificados y subastas a través de móviles como British Text and Sell (www.textandsell.com) lo alientan a poner los artículos en venta directamente desde su teléfono y a cargar por medio de MMS las imágenes tomadas con los teléfonos con cámara de los productos que está vendiendo.

Otro aspecto del comercio mediante teléfonos con cámara que le puede resultar interesante es la comparación de precios por móvil. Amazon ya proporciona un servicio en Japón que les permite a los clientes usar un software de lectura de códigos de barras desde teléfonos celulares para escanear códigos de barras lineales comunes en una tienda, y luego recibir un enlace por teléfono con información sobre un producto relacionado si Amazon tiene ese producto.

Este tipo de servicio móvil de comparación de precios podría tener serias implicanciones en la forma en la que se desarrollará el comercio sobre el terreno. Si los clientes pueden comprar los productos que ven en una tienda de un competidor distante que ofrece un precio más bajo, ¿cómo competirán las tiendas físicas? ¿Se reducirán los márgenes de ganancia cuando las tiendas intenten satisfacer a los consumidores, que estarán siempre bien informados sobre la gama de precios al por menor de los productos? ¿Saldrán perdiendo los minoristas cuando más consumidores compren los productos directamente a los fabricantes? No tendremos las respuestas hasta que el comercio móvil despegue de verdad, pero las preguntas dejan claro que los teléfonos con cámara pueden tener efectos mucho mayores que el tamaño de nuestras colecciones de fotos.

Los teléfonos móviles en general representan un vehículo atractivo para las campañas virales de publicidad, que animan a los consumidores a pasarse material publicitario entre ellos rápidamente.

Entre los métodos más convencionales se encuentran las campañas publicitarias montadas sobre concursos de fotos de teléfonos con cámara. Los participantes convencen a sus amigos para que participen en el concurso publicando fotos de ellos y alentándolos a visitar el sitio Web para ver las fotos cargadas. Entre las estrategias más innovadoras está la de crear material promocional personalizado que los consumidores pueden distribuirse. Por ejemplo, una compañía llamada Personiva ha creado herramientas de software que permiten integrar las imágenes tomadas con teléfono con cámara en avisos o animaciones estilo video musical con las que acompañar los tonos de llamada que se pueden enviar a los amigos a través de MMS.

Si piensa comprar un teléfono con cámara o simplemente quiere estar al tanto de la última información sobre productos de hardware, software y tecnología móvil para la creación de imágenes, encontrará muchos recursos en línea (muchos más de los que pueden enumerarse aquí, de hecho). Algunos de estos sitios Web también están vinculados con revistas impresas que puede comprar en un quiosco de revistas o librería.

Cuando salga a comprar un teléfono, intente consultar los comentarios sobre los modelos que le interesan en varias fuentes. En la evaluación de productos, al igual que en medicina, es útil tener una segunda opinión. Muchos sitios Web proporcionan buenos informes sobre los diseños y las funciones de comunicación de los teléfonos pero no prestan mucha atención a las funciones de captación de imagen.

Las publicaciones que tienen sistemas bien desarrollados y laboratorios de prueba de cámaras digitales están comenzando a prestarle atención a estos teléfonos con cámara y a darle a los consumidores los resultados de pruebas que éstos últimos necesitan para elegir un aparato que sea bueno para captar imágenes. Navegue por algunos de los sitios enumerados aquí para encontrar uno que se adapte a sus necesidades. Eche un vistazo periódicamente a sitios con informes sobre cámaras: expanden su cobertura a medida que los teléfonos con cámara se vuelven más populares y avanzados.

Fuentes dedicadas a los teléfonos con cámara: Estos sitios se concentran exclusivamente en los teléfonos con cámara y en las imágenes móviles.

Camera Phone Reviews — www.livingroom.org.au/cameraphone — Portal con formato blog que ofrece novedades y enlaces a comentarios sobre teléfonos con cámara publicados por muchos otros sitios.

Picturephoning — www.textually.org/ picturephoning — Sitio con formato blog que ofrece novedades de último momento sobre los teléfonos con cámara e imágenes móviles, junto con enlaces a muchos sitios que abarcan las imágenes móviles.

Reiter's Camera Phone Report — www.wirelessmoment.com — Sitio con formato blog que ofrece novedades sobre los teléfonos con cámara e imágenes móviles, así como enlaces útiles a información sobre TV y moblogging.

Fuentes que abarcan los teléfonos móviles y los teléfonos con cámara:

Cell Phone Hacks — www.cellphonehacks.com — Principalmente un sitio comunitario, con numerosos foros de discusión.

Cell Phone News — www.cellphonenews.net — Novedades y comentarios en formato blog.

Cellular-News — www.cellular-news.com — Ofrece especificaciones sobre teléfonos e información sobre proveedores de servicios móviles, y publica novedades de la industria de los teléfonos móviles, incluidos desarrollos financieros, legales y tecnológicos.

CNET Reviews Cell Phones — www.cnet.com (Haga clic en el enlace de teléfonos celulares) — Publica comentarios sobre teléfonos móviles, guías de compra, secciones de "cómo se hace", novedades y comentarios de usuarios. También cubre otras numerosas categorías de productos tecnológicos y CNET Networks incluye un grupo internacional de sitios que usan el nombre CNET o ZDNet que publica informes y otra información en varios idiomas.

Consumer Reports — www.consumerreports.org — Publica informes sobre teléfonos móviles y servicios y guías de compra. También analiza una amplia gama de otros productos para el consumidor y publica una revista gráfica.

OTRA VEZ EN LA CARRETERA: Robert Clark captó el espíritu de EE. UU. durante un viaje de 50 días por todo el país. Puede ver otras fotos en www.popphoto.com o www.robertclarkphoto.com.

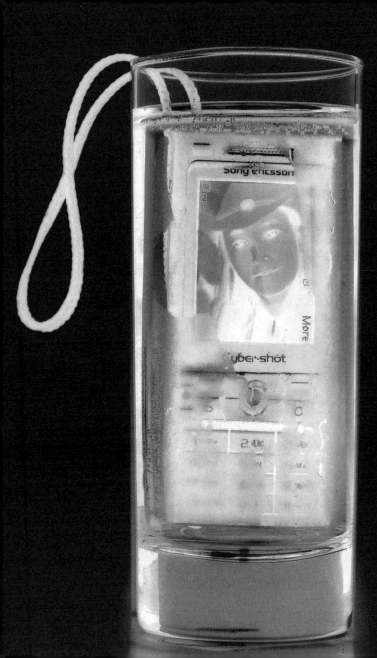

Los teléfonos con cámara reciben mucho maltrato, y los mejores están preparados para soportarlo. Pero hasta el aparato más robusto necesita alguna reparación o al menos un poco de lustre después de unas cuantas gotas, rasguños, salpicaduras, sumergidas y manchas. Con los teléfonos con cámara más vale prevenir que curar; por lo tanto, mantenga la cubierta de la lente cerrada (si la tiene) e invierta unos dólares adicionales en una funda de protección si el teléfono ya le ha costado lo suyo. Cuando algo le salga mal y pierda las imágenes o se encuentre con un teléfono empapado en las manos, consulte este capítulo para saber cómo suministrar primeros auxilios y buscar ayuda profesional. También se ofrece información sobre cómo hacer que su teléfono con cámara haga más bien que mal cuando decida cambiarlo por un modelo nuevo.

MANTENIMIENTO BÁSICO

Lentes: La mayoría de las lentes de los teléfonos con cámara están protegidas de la suciedad y humedad con un cristal o plástico, pero incluso esa superficie se puede ensuciar y afectar la calidad de sus imágenes. Se puede usar un pequeño cepillo para retirar el polvo y las partículas sin raspar. La mayoría de las tiendas de cámaras ofrecen cepillos de cerda de camello, cepillos sopladores y cepillos retráctiles.

Para quitar las manchas y huellas digitales, use un pequeño aplicador con un compuesto de limpieza en seco, como CellKlear de Lenspen, que puede llevar en el llavero. Para lentes grandes, considere un aplicador Lenspen más grande con cepillo en un extremo.

Para limpiar la suciedad adherida a la superficie de la lente, use una gota o dos de líquido de limpieza para lentes en un paño de microfibra o en una almohadilla desechable para limpiar lentes.

Si va a usar su teléfono con cámara en un ambiente húmedo, aplique una solución antiempañado en la lente y en el LCD. También plantéese usar una funda impermeable o una bolsa Ziploc, si hay mucha humedad en el aire, para evitar que se dañe el teléfono.

Ranuras para la tarjeta de memoria Si su teléfono con cámara tiene una ranura para tarjeta de memoria, deje la cubierta puesta cuando no esté colocada la tarjeta para evitar que se ensucie. Algunas cubiertas se extraen por completo y se pueden perder fácilmente. Tenga cuidado con la suya, ya que su ranura para la tarjeta de memoria podría ensuciarse tanto, por todos los desperdicios que se acumulan en el fondo de su bolso o bolsillo, que su funcionamiento podría verse afectado. Si su teléfono con cámara está funcionando mal, intente limpiar la tarjeta de memoria antes de llevarlo a que lo reparen.

Varias compañías fabrican tarjetas de limpieza para ranuras que aceptan SD, MMC y Memory Stick. Si usa un teléfono inteligente que tiene una ranura estándar, está de suerte: para limpiar los contactos interiores, simplemente compre una tarjeta de limpieza, insértela en la ranura y luego extráigala. Puede que sólo sea una cuestión de tiempo antes de que las compañías comiencen a fabricar tarjetas de limpieza que se adapten a las ranuras de los teléfonos móviles, así que, busque y averigüe si ha salido algo a la venta. No es buena idea meter cualquier herramienta en la ranura de la tarjeta de memoria para limpiarla: puede que sólo sirva para extender la suciedad o incluso agregar más.

Contactos de tarjeta de memoria Si la tarjeta de memoria se ensucia o corroe, compre un kit de limpieza para pulir los contactos de metal. Estos kits generalmente incluyen líquidos de limpieza, paños

antiestáticos y aplicadores de punta suave. Nunca es una buena idea colocar una tarjeta sucia en una ranura para tarjeta de memoria. Cuando manipule la tarjeta de memoria, intente no tocar los contactos de metal, pues puede dejar residuos grasosos que pueden interferir con el funcionamiento de la tarjeta.

Compartimiento de la batería Es poco probable que el compartimiento de la batería se ensucie mucho, ya que por lo general está cerrado. Pero si está sucio, límpielo con un cepillo, sosteniendo el teléfono para que la suciedad caiga y no se meta dentro del teléfono.

No use líquidos para limpiar el compartimiento de la batería, no conviene que haya humedad dentro del teléfono ni que el indicador de humedad esté mojado. Muchos teléfonos tienen un adhesivo indicador de humedad dentro del compartimiento de la batería, en la batería misma o a ambos lados. El indicador cambia de color después de entrar en contacto con la humedad, y las garantías de los teléfonos celulares generalmente no cubren las reparaciones de los aparatos dañados por la humedad. Si lleva a reparar un teléfono con el indicador de humedad descolorido, probablemente tendrá que pagar el arreglo de su bolsillo.

Contactos de la batería Los contactos de la batería son piezas de metal en la batería y en el compartimiento de la batería que deben estar en contacto para que la batería y el teléfono funcionen. La corrosión de los contactos no es un problema muy común en los teléfonos con cámara ya que la mayoría de la gente usa los teléfonos regularmente y las baterías están protegidas de los elementos corrosivos del ambiente; pero puede producirse corrosión y, en ese caso, puede que la batería no le suministre energía al teléfono. Limpie la corrosión leve y los residuos en los contactos planos con una goma de borrar común y corriente. En las tiendas de electrónica, se pueden conseguir lápices para limpiar contactos con punta de fibra de vidrio para sacar la corrosión más pesada. Los contactos con dientes más delicados corren el riesgo de doblarse o quebrarse con la goma de borrar; en este caso, use un limpiador de contactos líquido con un aplicador.

Evite tocar los contactos, pues dejará un residuo grasoso que puede interferir con la conexión. Si usted es muy puntilloso con el mantenimiento de los dispositivos electrónicos o quiere que la batería del teléfono con cámara funcione a la perfección, compre un lubricante de contactos con un lápiz aplicador en una tienda de electrónica.

Cómo limpiar y proteger el LCD Las pantallas de los teléfonos con cámara se pueden manchar y ensuciar después de un tiempo. Límpielas con un lápiz para limpieza de LCD como DigiKlear de LensPen, o con un líquido de limpieza de LCD en un paño de microfibra. También puede comprar paños para limpiar LCD envueltos individualmente que ya contienen un líquido de limpieza.

La mayoría de la gente no le coloca una protección al LCD de los teléfonos con cámara; sin embargo, si el teléfono va a estar en contacto con mucho polvo y suciedad (o niños pequeños), es conveniente que use un protector de pantalla. Los protectores de pantalla se pueden conseguir en varios tamaños en muchas tiendas de materiales para oficina, artículos electrónicos y cámaras:

son películas transparentes que se adhieren a la pantalla. También pueden resultar útiles para crear las superposiciones de composición como la cuadrícula de la regla de tercios. Los protectores de pantalla también sirven si lleva el teléfono en un bolso con las llaves y quiere conservar la pantalla en condiciones óptimas (aunque el protector de pantalla no servirá para la lente).

Cómo recuperar imágenes borradas accidentalmente Si borra imágenes accidentalmente de la tarjeta de memoria extraíble, podrían recuperarse con un software de recuperación de imágenes. No continúe guardando fotos en la tarjeta de memoria inmediatamente después de haber borrado imágenes por error. No vuelva a formatearla. Simplemente déjela como está.

Cuando borra una imagen de la tarjeta de memoria, la está retirando de la lista de imágenes visibles y accesibles. Aunque no la vea, permanecerá en la tarjeta hasta que se necesite el espacio que ocupa para guardar otras imágenes. Si vuelve a formatear la tarjeta, todas las imágenes, incluidas las que ya ha borrado, se borrarán de forma permanente.

El software de recuperación de imágenes puede buscar en la tarjeta de memoria las imágenes que no se ven pero que aún están guardadas en la tarjeta. Para usarlo, conecte su teléfono con cámara mediante el USB a una computadora donde tenga el software instalado, o coloque la tarjeta de memoria en su adaptador e inserte el adaptador en un lector de tarjeta que esté conectado a su computadora mediante el USB.

Cuando se haya conectado, verá la tarjeta como una unidad o carpeta en la ventana de búsqueda de archivos de su computadora. Abra el software de recuperación e inicie el proceso de recuperación en la tarjeta.

La recuperación de imágenes de la memoria interna de un teléfono con cámara no es tan fácil. Para hacerlo, el software de recuperación de imágenes debe detectar el teléfono con cámara como una unidad, lo que no siempre sucede. Hay muchas versiones de prueba gratuitas de software de recuperación y no pierde nada por intentarlo con alguna de ellas.

Si se le cae el teléfono en un lago, una piscina o un inodoro Le puede pasar a cualquiera, pero cuando pasa, una cosa está clara: la garantía ya no sirve. La mayoría de los fabricantes y

FUENTES PARA PRODUCTOS DE LIMPIEZA

Estas compañías fabrican productos para limpiar lentes, LCD, contactos de baterías y ranuras de tarjetas de memoria. También ofrecen protectores de pantalla y soluciones antiempañado. Encontrará estos productos en muchas tiendas de venta de materiales para oficina, cámaras, artículos electrónicos y en Internet.

Alpine Innovations
www.alpineproducts.com

Digital Innovations
www.digitalinnovations.com

Fellowes
www.fellowes.com

Hakuba
www.hakubausa.com

Hoodman
www.hoodmanusa.com

Kinetronics
www.kinetronics.com

Laserline
www.laserline.com

Lenspen
www.lenspen.com

Norazza
www.norazza.com

Photographic Solutions
www.photosol.com

proveedores de servicios móviles no cubren el daño provocado por humedad y verificarán el adhesivo indicador de humedad en el compartimiento de la baterías cuando lleve el teléfono a reparar.

No lleve el teléfono con cámara en el bolsillo de la camisa cuando esté limpiando el inodoro ni se quede conversando bajo la lluvia sin un paraguas. Acuérdese igualmente de no dejar el teléfono en el baño cuando tome un ducha muy caliente o en bolsillo cuando salga a correr.

Si el teléfono con cámara se moja, esto es lo que tiene que hacer: Si se le cayó el teléfono en agua salada, agua de piscina con cloro, una bebida pegajosa o cualquier otro líquido que probablemente deje residuos, enjuáguelo con agua destilada o el agua corriente o embotellada más pura que pueda conseguir. Cualquier residuo que quede dentro del teléfono puede continuar dañándolo incluso mucho después de que se haya ido la humedad.

Retire la batería. Si su teléfono tiene una tarjeta SIM y una tarjeta de memoria extraíble, sáquelas también. Enjuague todos estos artículos con agua destilada si estuvieron en contacto con un líquido que no sea agua pura y séquelos con un paño suave o toalla de papel. Asegúrese de que los contactos metálicos estén limpios y sin residuos: límpielos con un líquido para limpieza de contactos con un aplicador si fuera necesario.

Absorba la mayor cantidad de humedad posible del teléfono con una toalla de papel o paño suave, dándole vuelta al aparato para que escurra todo el líquido por los puertos, conectores, auriculares y micrófonos.

Deje que se seque: no intente encenderlo hasta que se haya secado por completo, lo cual podría llevar varios días.

Verifique que los contactos de la batería y en el compartimiento de la batería estén limpios y sin residuos. Efectúe la limpieza como se recomienda en la sección previa según sea necesario.

Si no está seguro si su teléfono está seco por dentro, sacúdalo y trate de escuchar si hay agua, y observe el LCD bajo una luz brillante para ver si hay humedad dentro. No inserte la batería ni la tarjeta SIM ni intente encender el teléfono hasta que esté completamente seguro de que el aparato está seco del todo.

En la Web se leen historias de gente que ha usado secadores de pelo, lámparas de calor o incluso hornos a temperatura baja para acelerar el proceso de secado. Si está realmente apurado, intente uno de estos métodos; pero el dejarlo secar al aire funciona y es menos arriesgado.

Si el teléfono sigue sin funcionar, no tire la tarjeta SIM ni la tarjeta de memoria, pueden estar perfectamente bien y funcionar en otro teléfono.

Garantías y reparaciones La mayoría de los teléfonos vienen con garantía de un año. Las garantías generalmente no cubren los daños que se producen en los teléfonos al caerse, mojarse o dañarse físicamente de cualquier otra forma, pero muchos proveedores de servicios móviles y tiendas de electrónica ofrecen planes de reposición por una cuota mensual que usualmente es menor de $5. El plan prevé la entrega de un teléfono de reposición, aunque no necesariamente sea uno nuevo, del modelo que tenga si pierde o daña el suyo. Sin embargo, algunos de estos planes le cobrarán un cargo sustancial si solicita que le repongan el teléfono. Si compra un teléfono con cámara costoso, puede que valga la pena inscribirse en un plan de reposición; con un teléfono de bajo costo, quizás prefiera hacer una copia de seguridad de los datos del teléfono y asumir el riesgo.

Las reparaciones no cubiertas por la garantía pueden ser costosas si las realiza el fabricante del teléfono o un proveedor de servicios, y además algunas compañías no reparan cierto tipo de daños. Si no está satisfecho con las opciones que le ofrecen, busque un servicio de reparaciones de teléfonos móviles independiente que le ofrezca más y le cobre menos.

Si sabe usar una pistola soldadora y no tiene nada que perder, puede comprar los repuestos para teléfonos móviles por Internet. Busque su modelo en http://repair4mobilephone.org; este sitio proporciona información sobre cómo se pueden reparar y modificar muchos modelos de teléfonos.

Seguridad de los teléfonos celulares En los últimos años ha crecido la preocupación por los posibles problemas de salud ocasionados por la radiación de los teléfonos celulares. Pese a que los estudios no han sido concluyentes, si le preocupa el tema, la FCC publica los resultados de las pruebas con niveles de emisión de radiación de los teléfonos celulares. Si desea obtener información sobre un teléfono en particular, consulte la tabla de radiación de los teléfonos celulares en CNET.com.

Cómo deshacerse de un teléfono De acuerdo con Lyra Research, ya se han vendido más teléfonos con cámara que la cantidad cámaras de película y digitales juntas que se haya vendido jamás. En otras palabras, son muchos los teléfonos con cámara, y cada vez son más; y todos ellos se suman a la cantidad de artículos electrónicos que irán a parar a la basura.

No hay que ser Al Gore para comprender el problema. Los teléfonos con cámara y las baterías contienen materiales tóxicos que pueden contaminar el suelo y el agua del lugar donde se desechan. Por eso, cuando decida cambiar su teléfono por el último modelo, no tire el viejo a la basura: los programas de reciclado de teléfonos celulares y algunas entidades de beneficencia aceptan teléfonos usados.

Muchos tipos de tiendas ofrecen programas de reciclado de teléfonos celulares y permiten que cualquiera deposite allí el teléfono usado: entre ellas están Staples, The Body Shop y Whole Foods Markets. Para encontrar un servicio en su zona que acepte teléfonos celulares, busque en su área local en earth911.com. Aquí se incluyen algunas otras fuentes de reciclado de teléfonos:

LUGARES DE RECICLADO

CTIA—The Wireless Foundation Call to Protect
www.wirelessfoundation.org

Green Citizen
www.greencitizen.com

Phonefund
www.phonefund.com

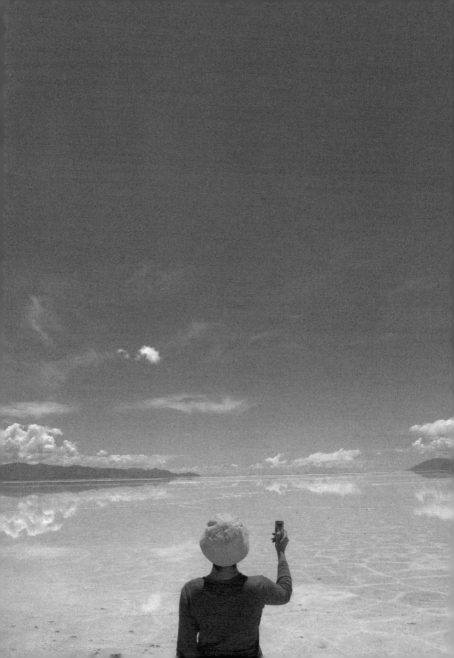

Índice

12/08 Ø 12/12 ② 9/12
2/10 1 1/09 4/15 ③ 6/14

El libro del teléfono con cámara

por Aimee Baldridge

Fotografías de Robert Clark

Publicado por National Geographic Society

John M. Fahey, Jr., Presidente y Director Ejecutivo

Gilbert M. Grosvenor, Presidente de la Junta Directiva

Nina D. Hoffman, Vicepresidenta Ejecutiva;
 Presidente, Grupo Editor de Libros

Preparado por la División de Libros

Kevin Mulroy, Vicepresidente Senior y Editor

Leah Bendavid-Val, Director de Fotografía
 Publicación e ilustraciones

Marianne R. Koszorus, Directora de Diseño

Barbara Brownell Grogan, Editora Ejecutiva

Elizabeth Newhouse, Directora de Edición de Viajes

Carl Mehler, Director de Mapas

Personal que participó en este libro

Bronwen Latimer, Editor de Proyecto e Ilustraciones

Fran Brennan, Editor de Texto

Sam Serebin, Director de Arte

Mike Hornstein, Gerente del Proyecto de Producción

Rob Waymouth, Especialista en Ilustraciones

Cameron Zotter, Asistente de Diseño

Aled Greville, Editor Ejecutivo

Gary Colbert, Director de Producción

Ken della Penta, Indexador

Gerencia de Producción y Calidad

Christopher A. Liedel, Director Financiero

Phillip L. Schlosser, Vicepresidente

John T. Dunn, Director Técnico

Vincent P. Ryan, Director

Chris Brown, Director

Maryclare Tracy, Gerente

National Geographic Society fue fundada en 1888 y es una de las organizaciones científicas y educativas sin fines de lucro más grandes del mundo. Llega a más de 285 millones de personas en todo el mundo cada mes a través de su publicación oficial, NATIONAL GEOGRAPHIC, y sus otras cuatro revistas, el canal National Geographic, documentales televisivos, programas de radio, películas, libros, videos y DVDs, mapas y medios interactivos. National Geographic ha financiado más de 8,000 proyectos de investigación científica y colabora con un programa de educación para combatir el analfabetismo geográfico.

Si desea más información, llame al 1-800-NGS LINE (647-5463) o escriba a la siguiente dirección: National Geographic Society 1145 17th Street N.W. Washington, D.C. 20036-4688 U.S.A.

Visítenos en
www.nationalgeographic.com/books

Si desea información sobre descuentos especiales por compras al por mayor, por favor comuníquese con el sector de ventas especiales de libros de National Geographic: ngspecsales@ngs.org

Datos CIP disponibles

ISBN: 978-1-4262-0163-9

Impreso en España